草木染手鞠制作教程

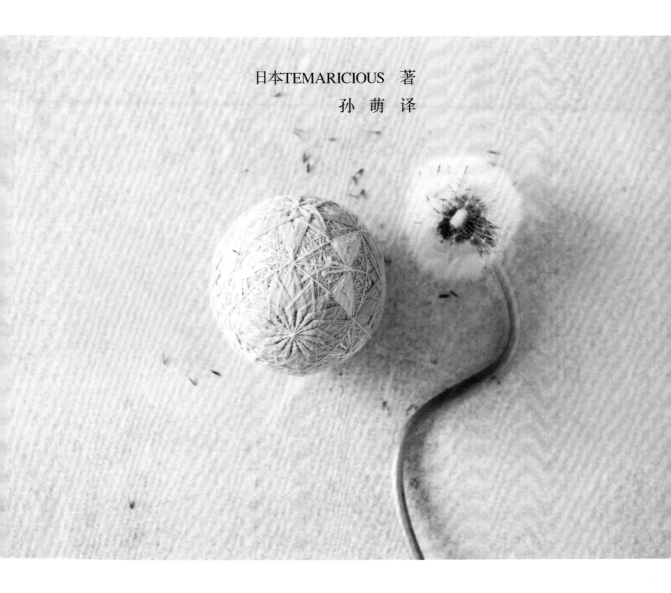

日本TEMARICIOUS 著

孙 萌 译

河南科学技术出版社

· 郑州 ·

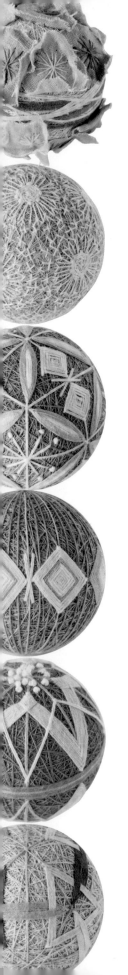

目录
CONTENTS

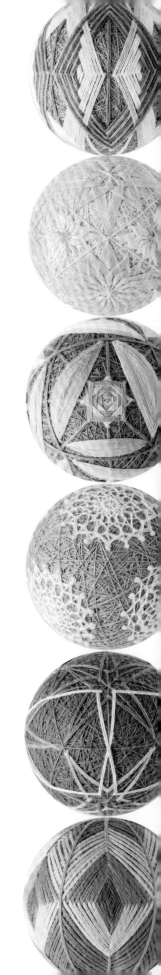

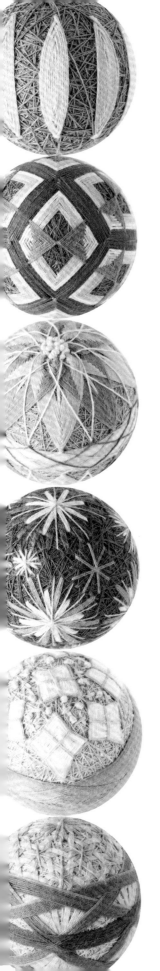

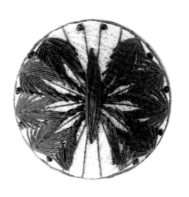

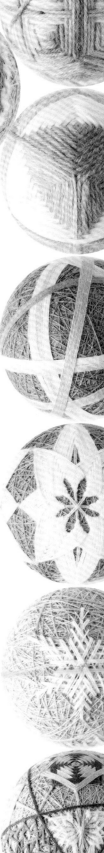

作者的话

让每个人心中花朵的种子，都与TEMARICIOUS一起绽放吧。带着这样的愿望，我们创作出了这本以"花"为主题的书籍。从一颗小小的种子到花朵的绽放，聚集在花朵上的"蝴蝶"则是带领我们游览这多彩世界的向导。

为了让初学者也能享受到制作手鞠的乐趣，除了传统图案外，书中还包含了使用刺绣技法的手鞠以及有自由表现手法的手工感的手鞠。

只要用心感受手工制作的乐趣，人人手中都能绽放出属于自己的花朵。若每个人都拥有自己创造的花朵，就会吸引蝴蝶般的人们，并开始一段意想不到的冒险之旅。每每想到这里，我就会渐渐展开幻想的翅膀，让手鞠绽放出新的花朵。

你心中的那朵花是什么样子的，是什么颜色的？你所期盼的风景又是什么样子的呢？如果这本书能够为你的手鞠制作带来快乐或成为描绘你内心花朵的契机，我将非常开心。

TEMARICIOUS的花朵的种子，来自对自己生活方式的挑战。小小的种子从一个增加到两个，现在又种出了很多很多。这里要向辛勤孕育这些种子的TEMARICIOUS的工作人员、共同欢聚在教室中的手鞠学员们、如翩翩起舞的蝴蝶般温柔引导我出版本书的相关人士，以及无论何时都能够关心和支持我的朋友和家人，送出"感谢"的花朵。带着这样的心情，希望我们与本书能共同让美丽的花朵在手鞠上绽放。

TEMARICIOUS

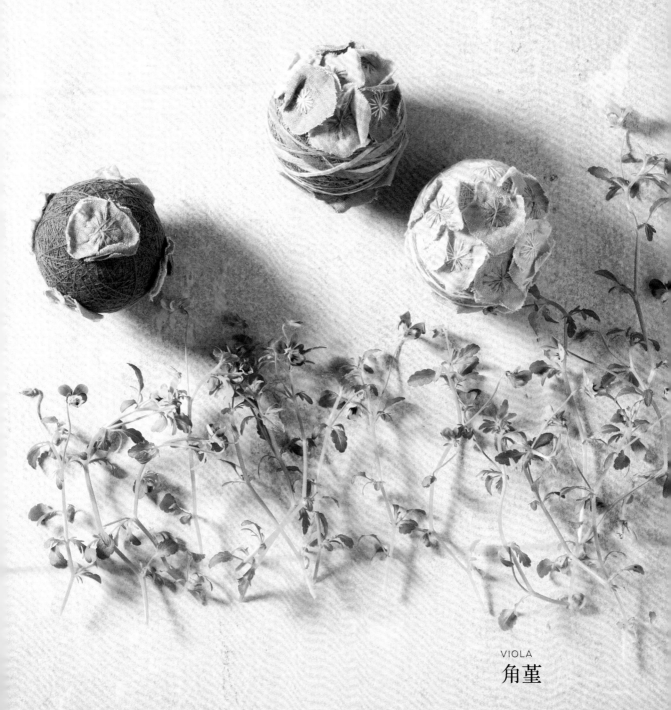

VIOLA
角堇

制作方法 p.49、p.91
左起：A、B-1、B-2

5

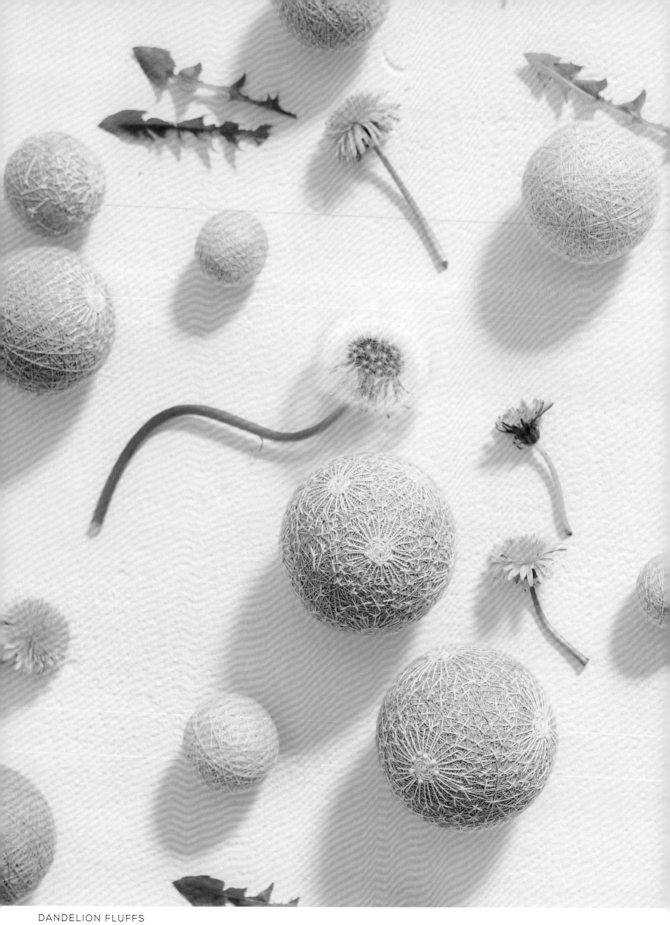

制作方法 p.52

7

本页左起（不算素球）：A−1、A−2、B、C

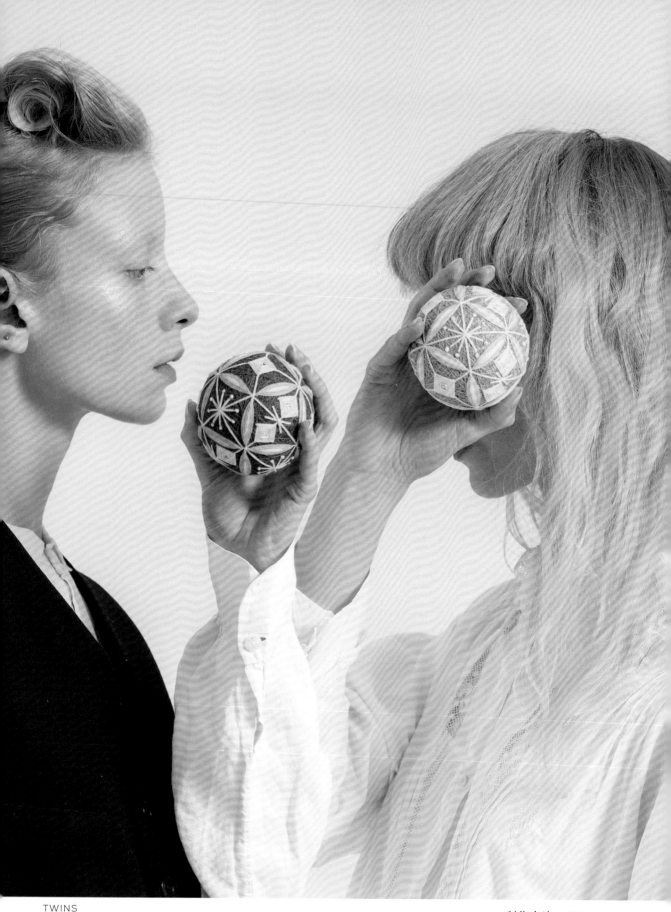

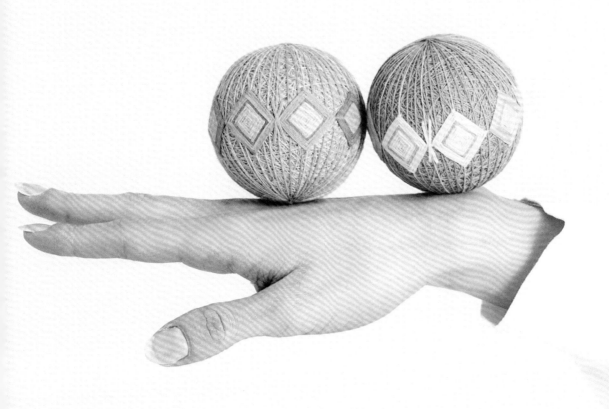

制作方法 **p.57**

左起：A、B

BUTTERFLY RING
蝶之环舞

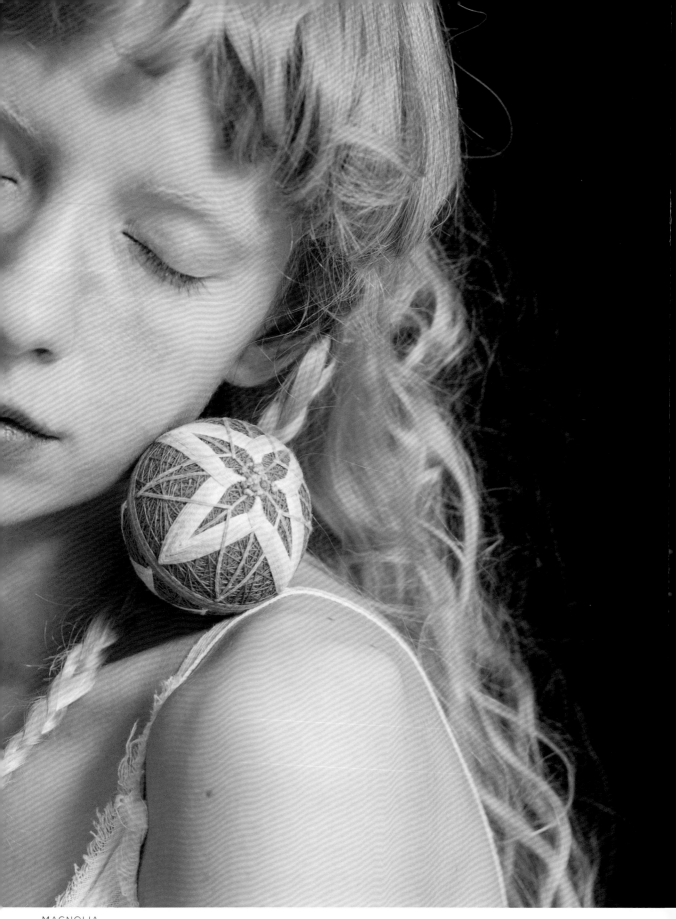

MAGNOLIA
木兰花

10

制作方法 **p.46**

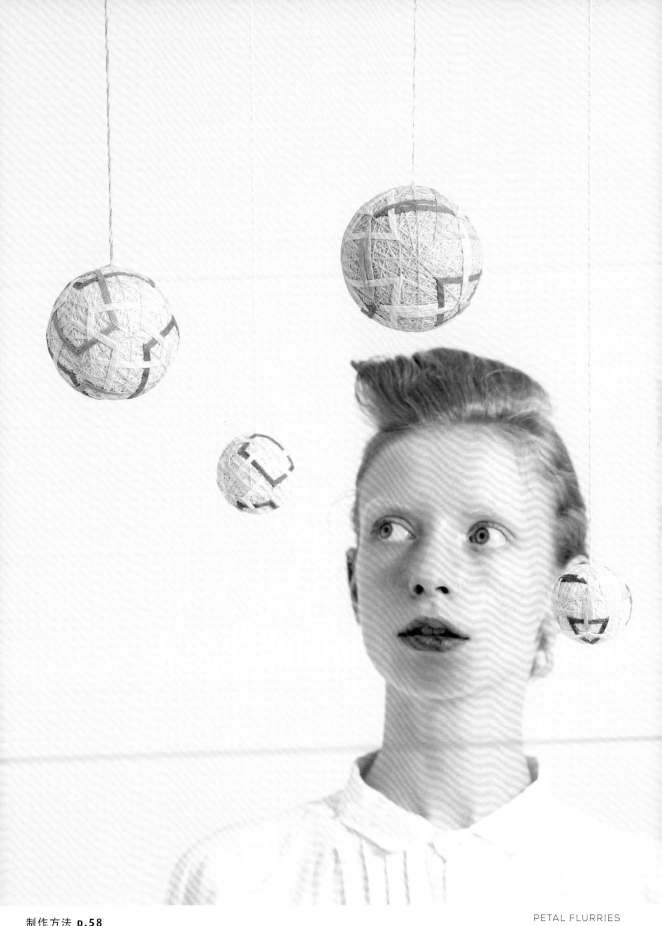

制作方法 p.58

PETAL FLURRIES

花吹雪

手鞠游戏

"嚓，嘶嘶嘶"，当针线穿过手鞠中的稻壳时，会听到这样的声音。抚摸着柔软的稻壳，稻穗的香气扑鼻而来，让人想起从前和稻子一起生活的人们的温暖。我尝试过各种各样的芯材，唯独稻壳让我对它产生了难以想象的喜爱，于是我使用薄纸包裹的稻壳来做手鞠的芯，也更加享受这缠绕的过程，将稻壳中混入精油做成芳香手鞠，现在便成了TEMARICIOUS的经典款。

手鞠圆滚滚的可爱形象吸引了很多人，月亮是圆的，团子是圆的，橘子是圆的。就连孩子们也喜欢玩手鞠，也许是因为它圆圆的，所以更容易给大家带来安心的感觉吧。"圆满完成""顺利度过人生""胖乎乎地茁壮成长"，古时的人们在手鞠表面点缀着各种各样有意义的传统图案，作为吉祥物品来欣赏。在没有社交网络的时代，手鞠就是时髦的"微信"，我们在当今还可以享受这样的乐趣，这真是件很棒的事情。

手鞠成品可以装点生活，制作手鞠的过程也是颇具乐趣的一部分。打开自己的五感，体验传统图案、颜色、香味等，以及各种各样的故事，与自己的心情相呼应。如果大家能通过TEMARICIOUS的手鞠体验到这种手鞠游戏的乐趣，是我莫大的幸福。

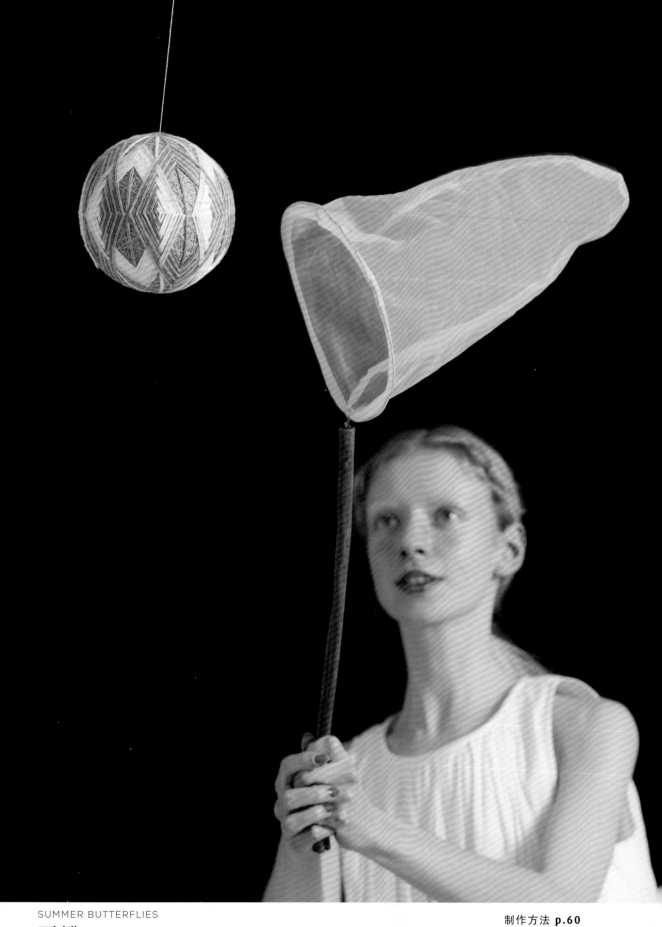

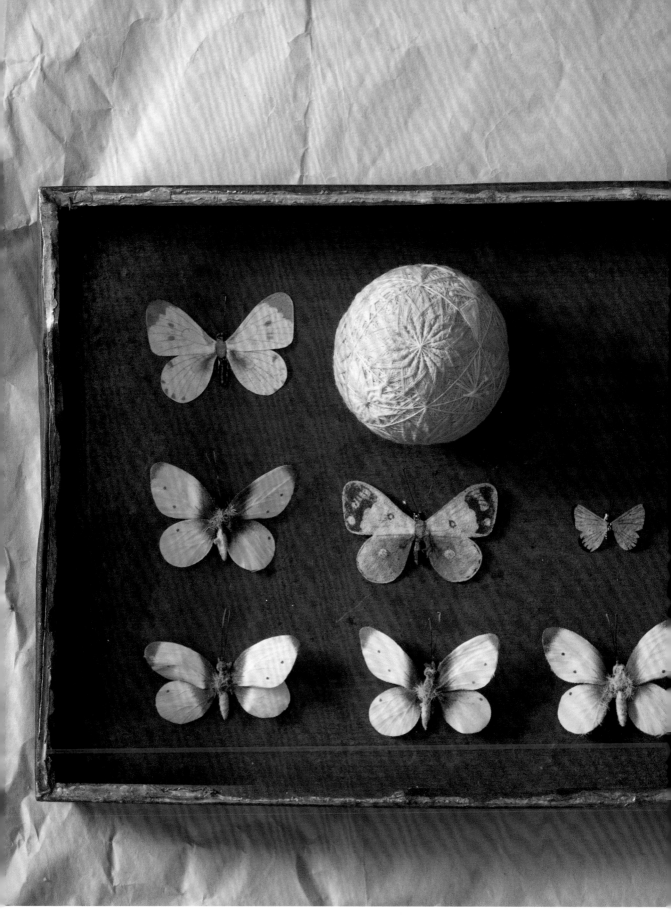

制作方法 p.62

MARIGOLD
万寿菊

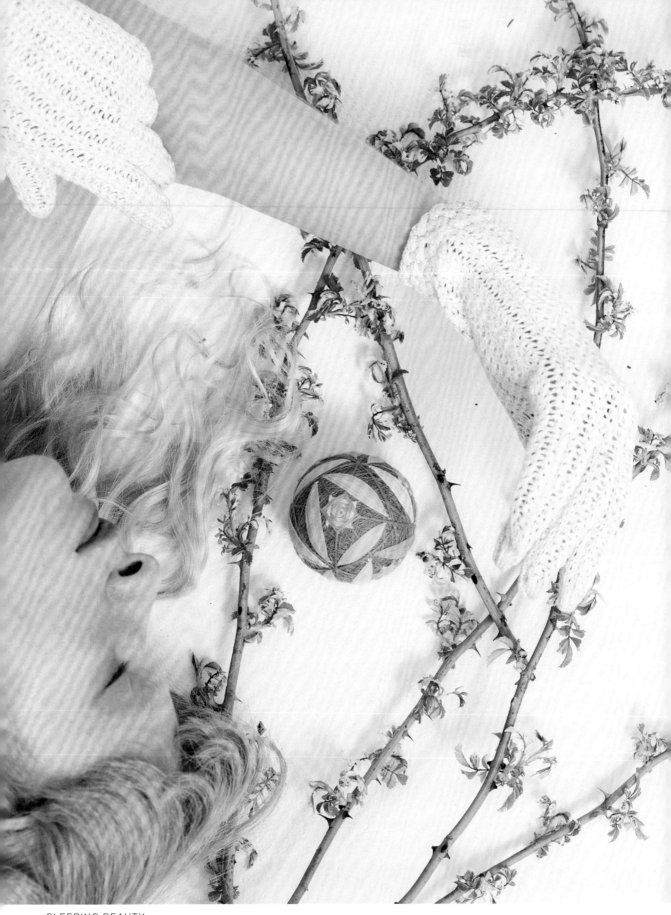

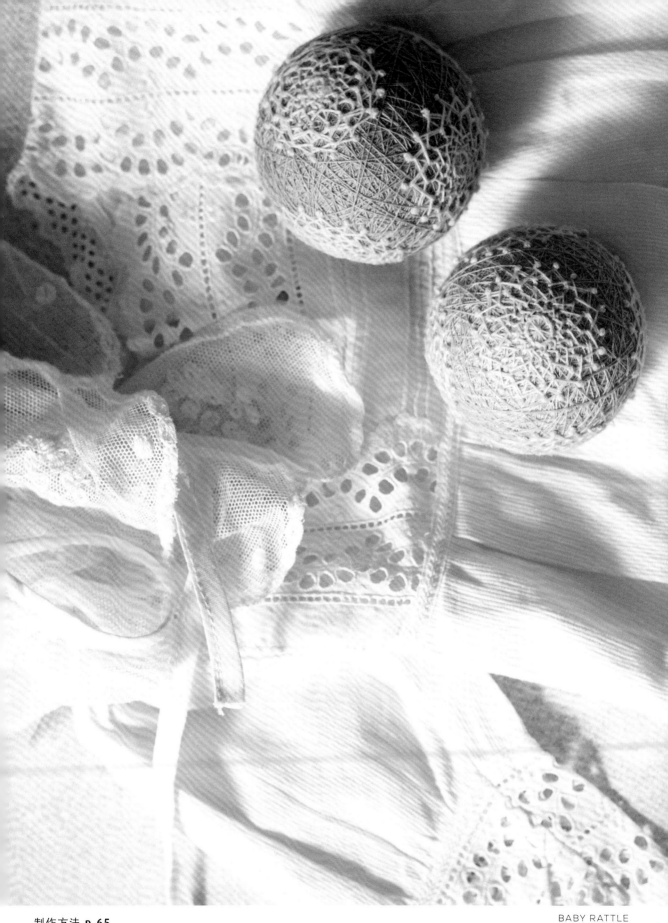

BABY RATTLE

婴儿摇铃

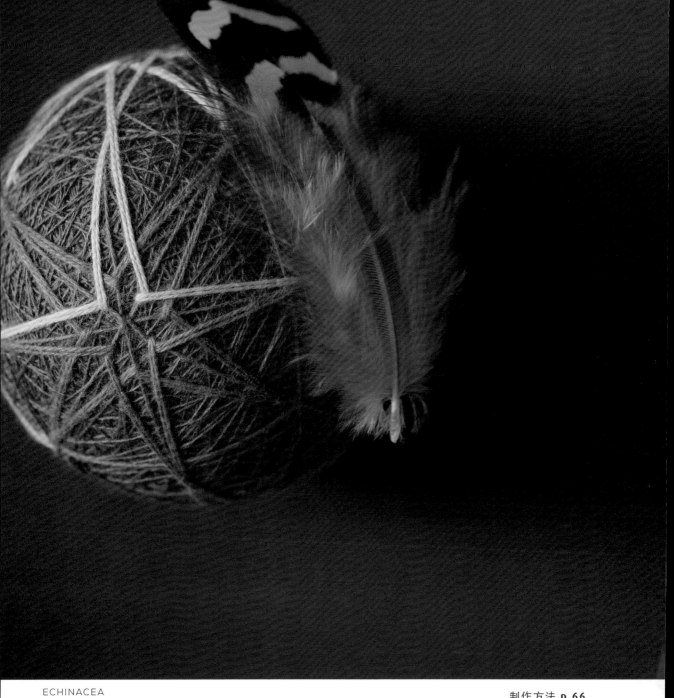

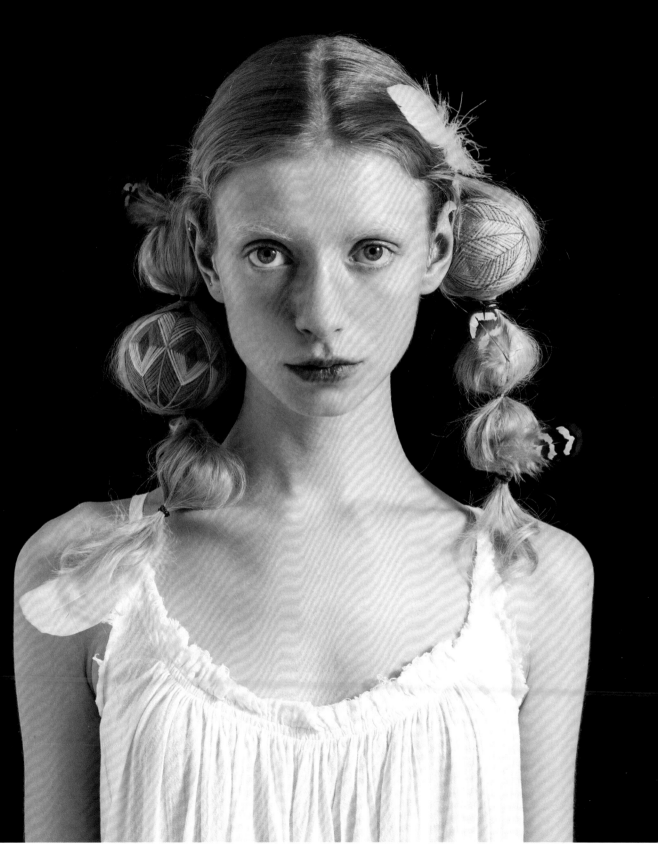

来自大自然的礼物

春天，从路边盛开着的紫菀花中诞生出了耀眼的黄色。

夏天，从蓼蓝的叶片中发现了自古以来令人神往的蓝色。

秋天，用丹桂的枝叶染上温柔的橘黄色。

冬天，用干燥保存的橡子煮出明亮的茶色。

从做手鞠的前辈那里得到了"变得更自由吧"的建议，开始在自己家里染色，这就是TEMARICIOUS的起源。无数次染出的颜色与想象中不同，很有挫败感，与植物面对面试错。直到现在，与草木染一起度过的春夏秋冬仍深深留在记忆中，只要触摸到那根线，当时的感动就会复苏。对季节的变迁也变得更加敏感，懂得去享受来自四季的喜悦。现在染色的经验更加丰富了，开始由专职负责染色的工作人员来完成。但从未改变的是，在东京西荻洼的工作室里，仍然纯手工进行染色的工作。在染了200多种颜色之后，我明白了草木染不容易染出相同的颜色。即使是同一棵树上的枝干，每年颜色也会产生微妙的变化，这是大自然的规律。正因为是享有"一期一会"这样情感的线材，所以我们在TEMARICIOUS的线材标签上标注了它们出生的年份。

对于手鞠的制作来说，"色彩选择"的乐趣是很特别的，但是看着聚集在TEMARICIOUS的手鞠作者们，我发现每个人都有自己喜欢的色彩范围。有的人喜欢素雅的，有的人则喜欢丰富多彩的。"大家各有千秋"，真的犹如自然界中的花草树木一样，是个丰富绚烂的色彩世界。这来自大自然馈赠的彩线，希望大家也能沉浸其中，遇到"属于自己的颜色"。

染色参考

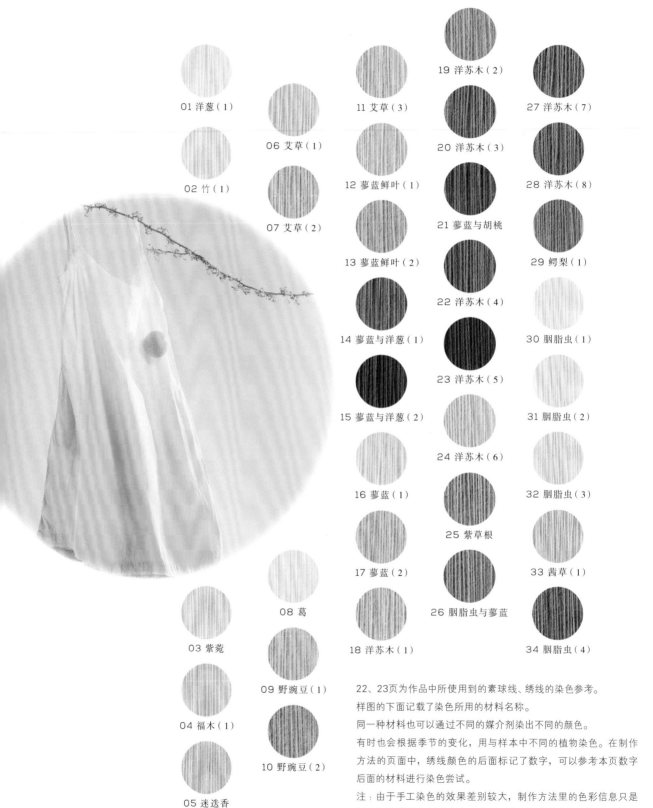

01 洋葱（1）

06 艾草（1）

02 竹（1）

07 艾草（2）

03 紫菀

04 福木（1）

05 迷迭香

08 葛

09 野豌豆（1）

10 野豌豆（2）

11 艾草（3）

12 蓼蓝鲜叶（1）

13 蓼蓝鲜叶（2）

14 蓼蓝与洋葱（1）

15 蓼蓝与洋葱（2）

16 蓼蓝（1）

17 蓼蓝（2）

18 洋苏木（1）

19 洋苏木（2）

20 洋苏木（3）

21 蓼蓝与胡桃

22 洋苏木（4）

23 洋苏木（5）

24 洋苏木（6）

25 紫草根

26 胭脂虫与蓼蓝

27 洋苏木（7）

28 洋苏木（8）

29 鳄梨（1）

30 胭脂虫（1）

31 胭脂虫（2）

32 胭脂虫（3）

33 茜草（1）

34 胭脂虫（4）

22、23页为作品中所使用到的素球线、绣线的染色参考。
样图的下面记载了染色所用的材料名称。
同一种材料也可以通过不同的媒介剂染出不同的颜色。
有时也会根据季节的变化，用与样本中不同的植物染色。在制作方法的页面中，绣线颜色的后面标记了数字，可以参考本页数字后面的材料进行染色尝试。
注：由于手工染色的效果差别较大，制作方法里的色彩信息只是针对单个作品，仅供参考。请根据绣线染出的真实颜色进行搭配制作作品。

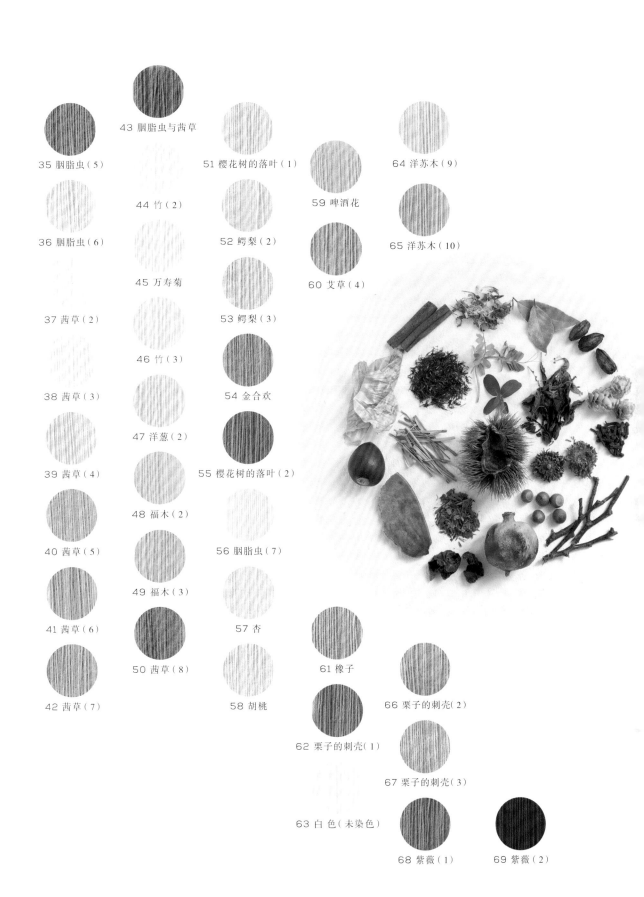

43 胭脂虫与茜草

35 胭脂虫（5）

51 樱花树的落叶（1）

64 洋苏木（9）

44 竹（2）

36 胭脂虫（6）

59 啤酒花

52 鳄梨（2）

65 洋苏木（10）

45 万寿菊

37 茜草（2）

53 鳄梨（3）

60 艾草（4）

46 竹（3）

38 茜草（3）

54 金合欢

47 洋葱（2）

39 茜草（4）

55 樱花树的落叶（2）

48 福木（2）

40 茜草（5）

56 胭脂虫（7）

49 福木（3）

41 茜草（6）

57 杏

50 茜草（8）

61 橡子

42 茜草（7）

66 栗子的刺壳（2）

58 胡桃

62 栗子的刺壳（1）

67 栗子的刺壳（3）

63 白色（未染色）

68 紫薇（1）

69 紫薇（2）

23

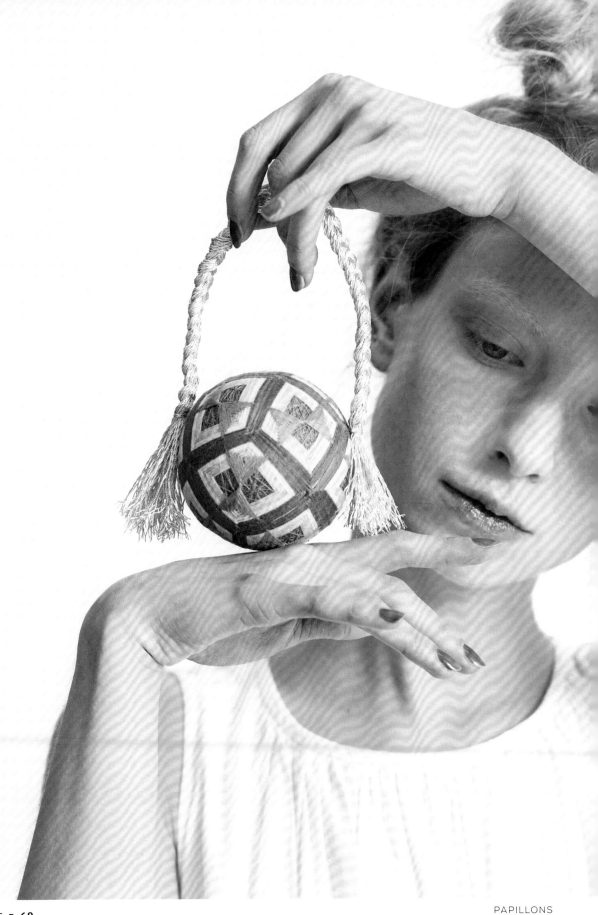

制作方法 p.69

25

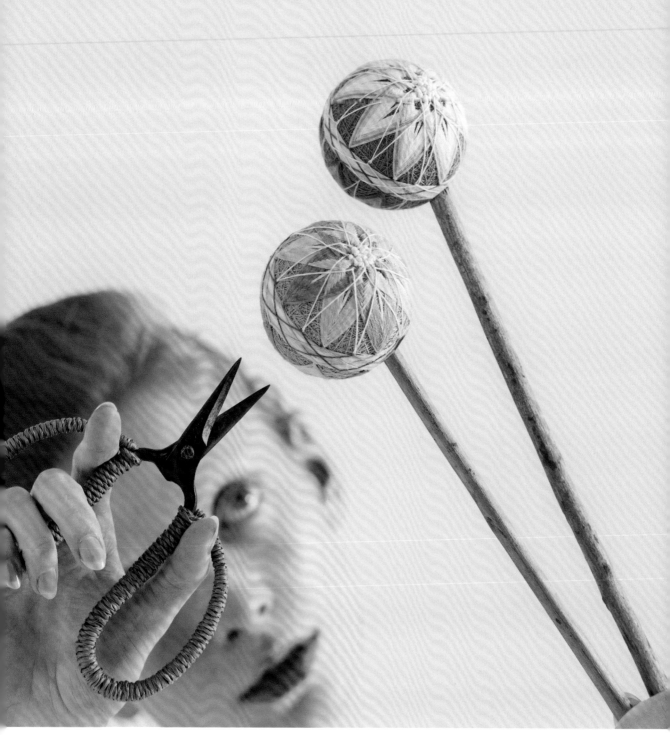

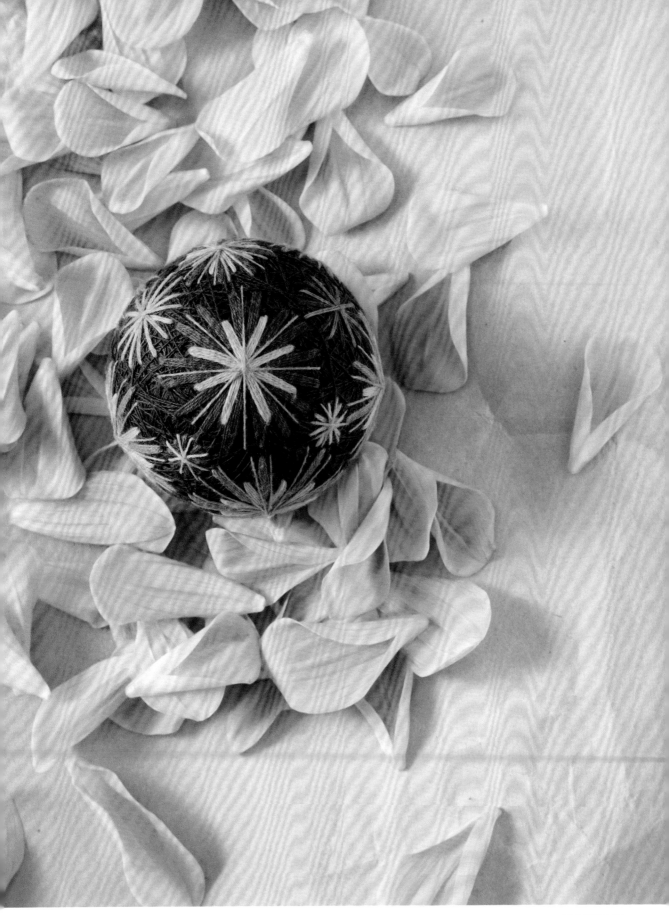

HIGANBANA
彼岸花

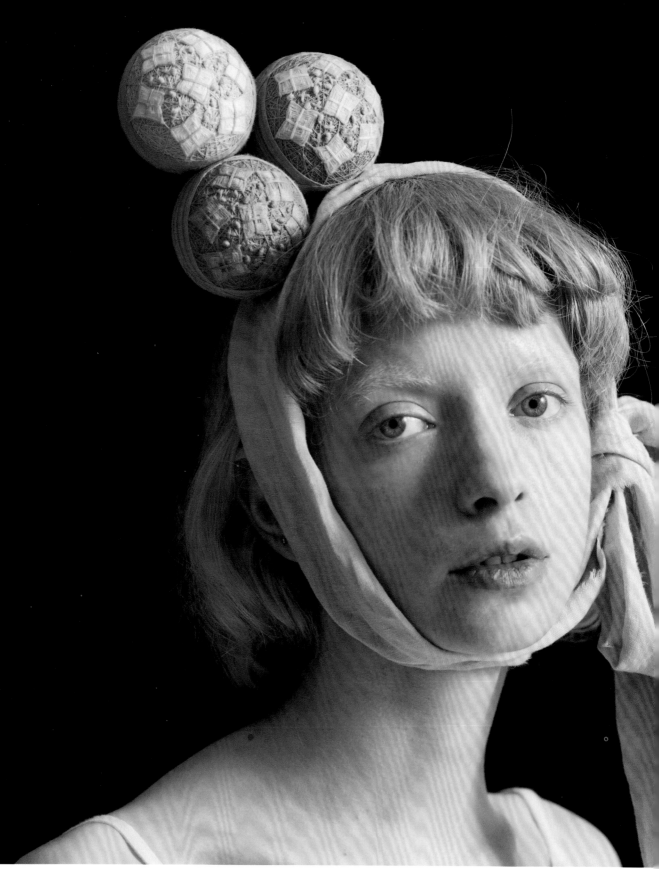

制作方法 **p.72**

从上顺时针方向：A、B、C

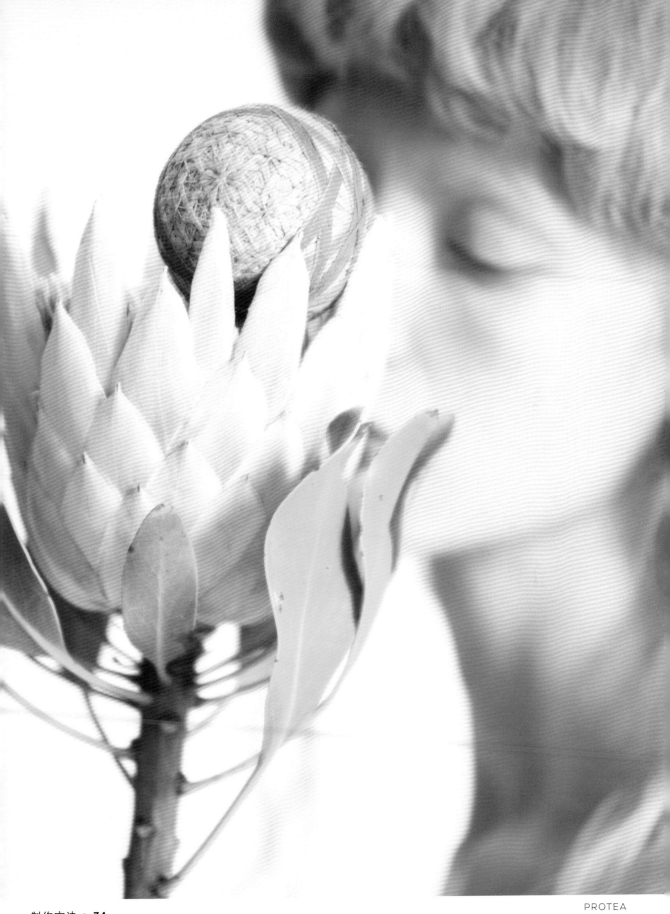

PROTEA
帝王花

TEMARICIOUS 的旅程

绕了一圈后又回到了最初的起点。圆滚滚的手鞠的终点处，也是下一段开始的起点。制作北极、南极、赤道等步骤时，我们将手鞠看作是一颗小小的地球，便会让人联想起环游世界的感觉。

我们曾在遥远的欧洲各自生活了将近10年。那时，我们彼此都带着在新世界中一定能够寻找到答案的笃定。随之而来的，是两人不可思议的邂逅，让我们在东京共同为TEMARICIOUS写下一个开始。在遥远的异国时，我们所追求的东西其实很相近，就是找到自己内心的"自我风格"。而手鞠和草木染，自然而然地为我们带来了这一切。

在这本书中，会出现很多聚集在花朵上的蝴蝶——自由飞舞的蝴蝶，这也是我们旅途的象征。我们一边旅行，一边通过手鞠和草木染的线，享受着自己与人们的相遇。一边继续传承传统的手鞠，一边创作新的手鞠。我认为这是一种超越时间的旅程。在旅途中的邂逅为我们注入灵感，便诞生出了更多草木染和手鞠的新作品。

当然也会遇到从未见过植物染线和手鞠的人们，对探究和表达自我世界并无兴趣的人们。新的价值观、可能性、多元化的思想……都是旅途中的收获。它让我们发现，其实在我们的日常生活中，也可以有其他的选择，在反复旅行的过程中，不断尝试丰富新鲜的体验。

大家不妨也试试看，让手鞠带领着我们开启一段新的旅程吧。

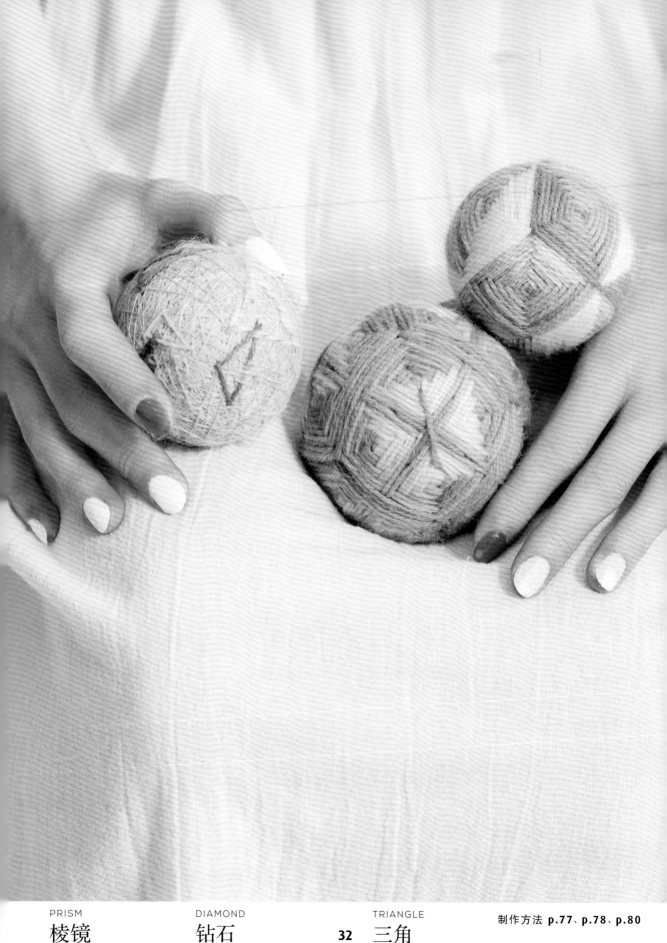

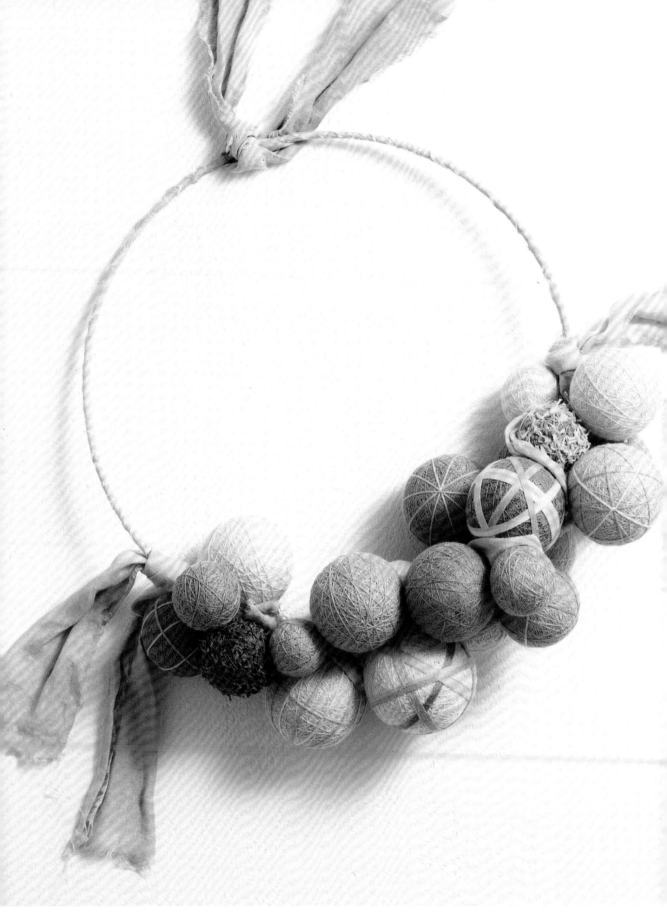

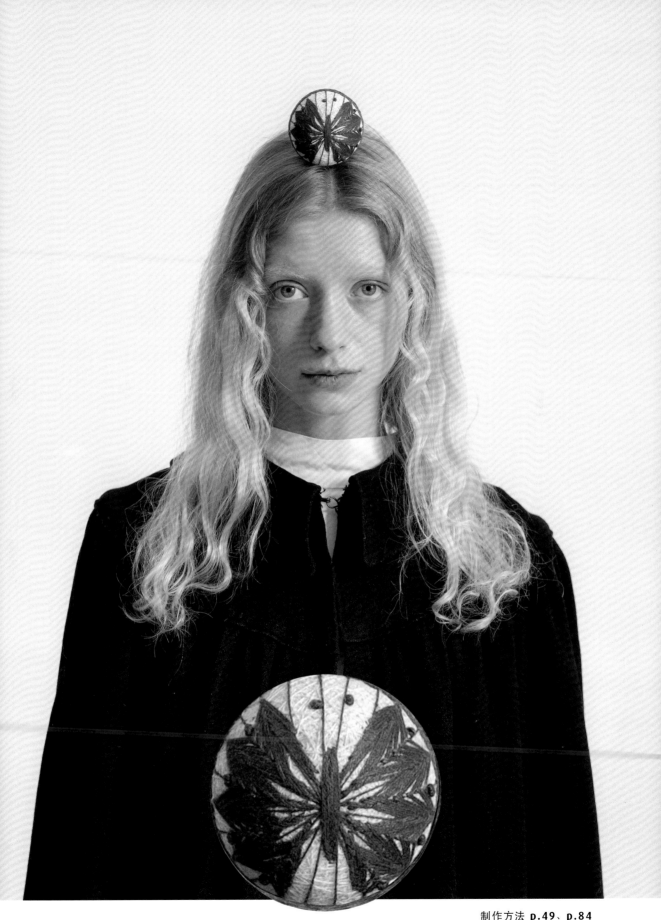

制作方法 p.49、p.84

左页A、右页B

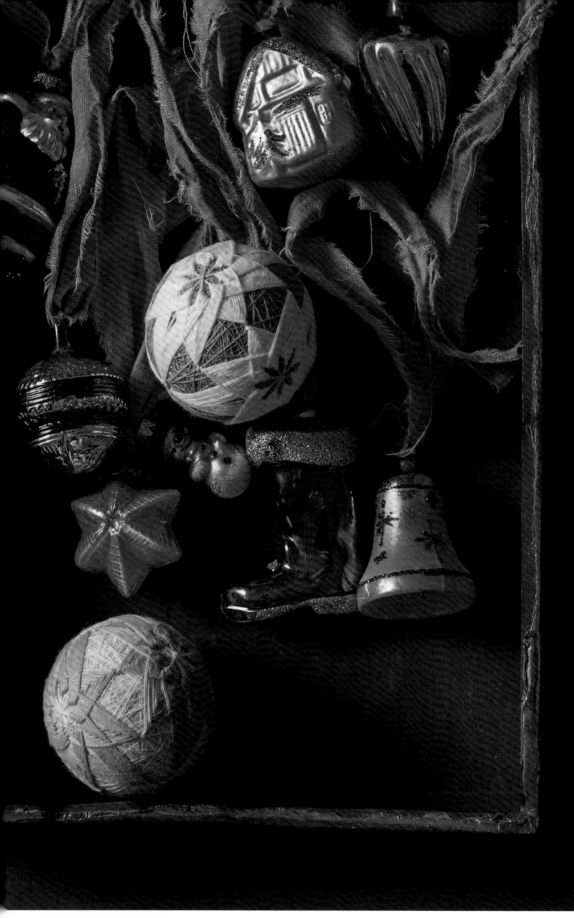

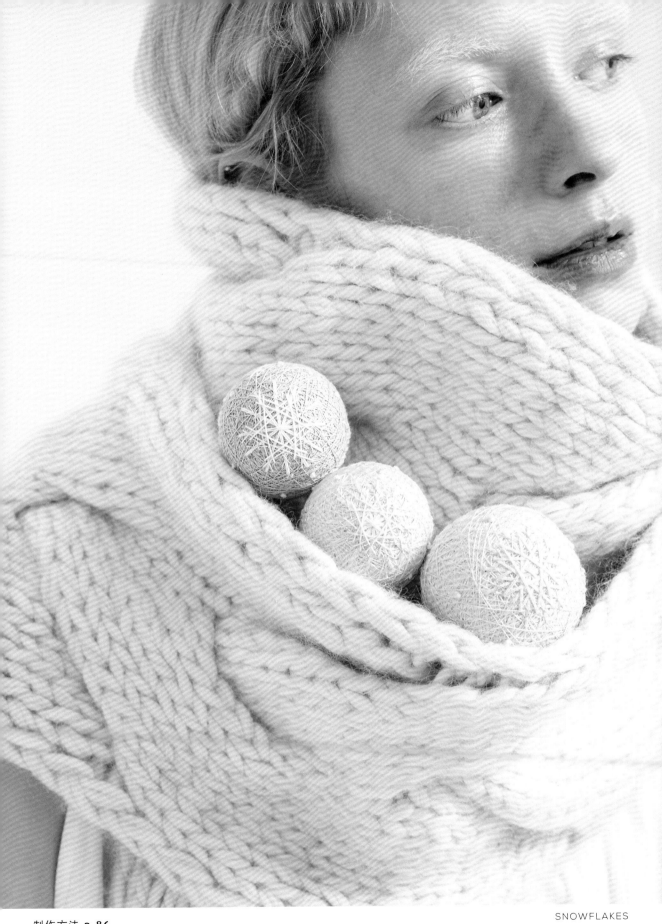

制作方法 p.86

左起：A-1、A-2、B

37

SNOWFLAKES

雪花

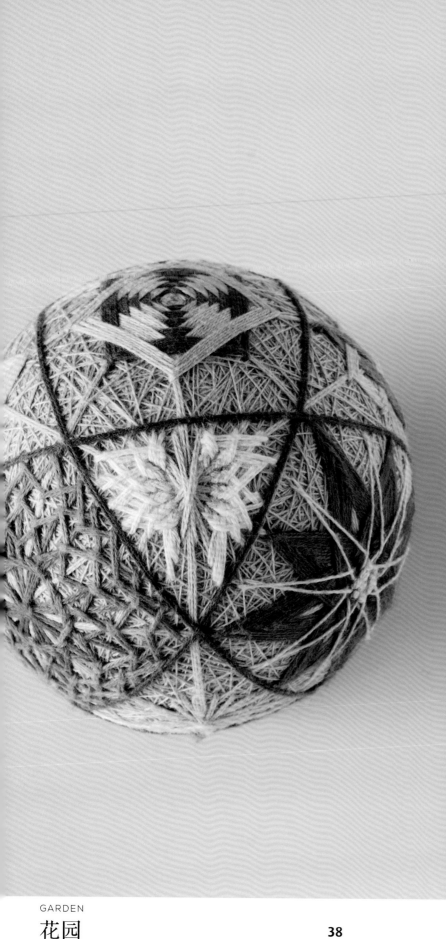
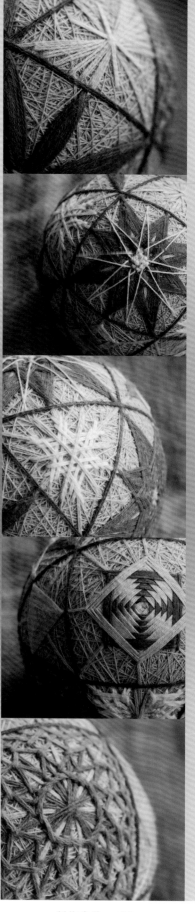

手鞠的制作方法

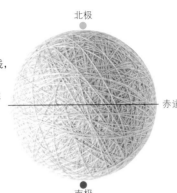

北极

赤道

南极

制作的步骤

1 用薄纸包裹稻壳，在上面均匀地缠上素球线，制作出圆圆的素球。

*制作的纯色素球既可以是手鞠作品，也可以作为作品的打底来使用。

2 在素球表面绣上参考用的分球线。

*有时一些自由发挥的原创作品，也可以不使用分球线。

3 在分球线的基础上，绣出美丽的图案。

各部分的名称

因为我们所制作的手鞠是球形的，所以我们在讲解时把它作为地球来介绍各部分的名称。上、下两个极点称为北极和南极，与南、北纵轴的中心垂直的环形线则称为赤道。

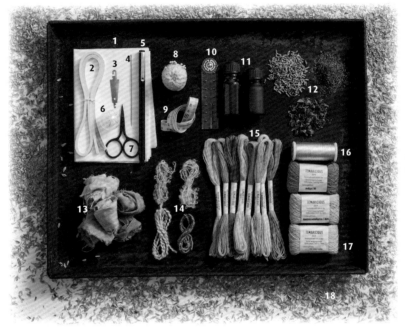

工具和材料

1 薄纸（雪梨纸）
用来包裹稻壳的柔软的纸张。也可以用纸巾或无纺布等柔软的材料代替。

2 纸条
宽度为0.5cm的纸条，用于确定分球线位置。TEMARICIOUS所使用的是衍纸工艺中用到的成品纸条。

3 穿针器
顺利将线穿入针鼻儿时会用到的小工具。在缝制过程中，穿针次数多的话使用穿针器会方便很多。

4 手鞠针或缝被针
针鼻儿又长又大的专用针。用缝被针代替也完全没问题。制作本书中的作品时使用9cm左右的针会更顺手。

5 书写工具
在纸条上做标记时使用。选择圆珠笔、铅笔等便于书写的工具即可。

6 铃铛
制作婴儿摇铃时，在素球中包裹的小配件。

7 手工用剪刀
剪线时使用。建议选择小巧锋利的剪刀。

8 珠针
使用软尺来标记分球线的位置时使用。在南、北极使用不同颜色的珠针各一根，其他颜色珠针的使用数量则根据手鞠具体花样来酌情决定。

9 软尺
用来测量周长、部分线段长度或曲面距离时使用。

10 直尺
测量比较短的距离或给纸条做标记时使用。

11 精油
制作芳香手鞠时，在稻壳中滴入几滴精油便会芳香怡人。

12 香料
选择自己喜欢的香料与稻壳混合在一起，在制作手鞠的素球时使用。

13 草木染布
用草木染色的亚麻布。用贴花工艺结合手鞠完成作品。

14 毛线
各种毛线的线头。在本书中也作为绣线用在了手鞠上。

15 绣线（刺绣用线）
TEMARICIOUS的草木染刺绣用棉线。拥有温柔颜色，便于绣制的线材。粗细相当于3根25号绣线。1束为12.5m。

16 金属线（DMC Diamant）
想要强调某部分时所使用的绣线。粗细与25号绣线相同（使用时，也需要使用相同型号的针）。

17 素球线（细线）
TEMARICIOUS的草木染素球线使用的是细棉线。柔软顺滑易于缠绕。粗细与1根25号绣线相同。1卷为5g、140m。

18 稻壳
制作素球的芯时使用。易于塑形，缠好后的球体软硬适中。

丰富的分球形式

分球是指在绣手鞠上的图案时，为了划分球面区域而用线进行的"分割"动作，分为基本分球和组合分球两大类。以此为辅助，在球面上展现出复杂精妙的画面。本书中会使用到7种不同的分球方法。

基本分球

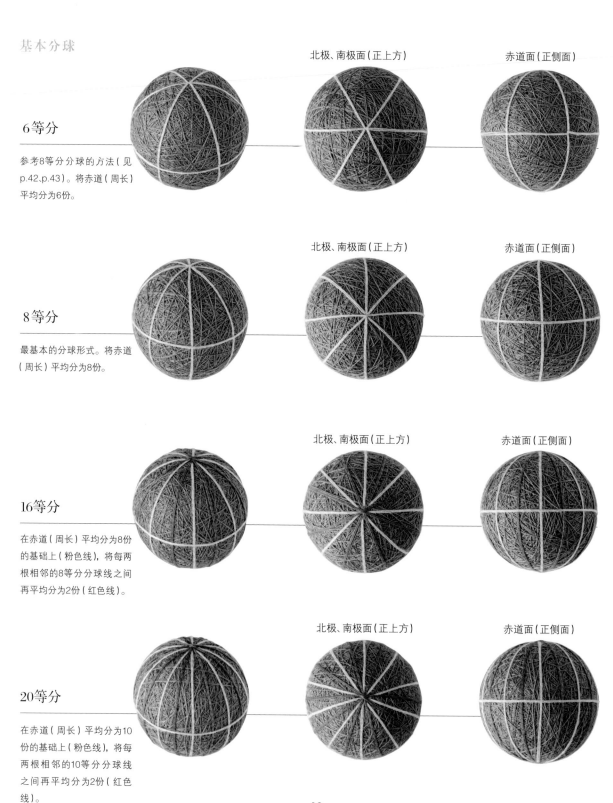

北极、南极面（正上方）　　　赤道面（正侧面）

6等分

参考8等分分球的方法（见p.42、p.43）。将赤道（周长）平均分为6份。

北极、南极面（正上方）　　　赤道面（正侧面）

8等分

最基本的分球形式。将赤道（周长）平均分为8份。

北极、南极面（正上方）　　　赤道面（正侧面）

16等分

在赤道（周长）平均分为8份的基础上（粉色线），将每两根相邻的8等分分球线之间再平均分为2份（红色线）。

北极、南极面（正上方）　　　赤道面（正侧面）

20等分

在赤道（周长）平均分为10份的基础上（粉色线），将每两根相邻的10等分分球线之间再平均分为2份（红色线）。

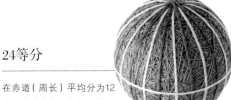

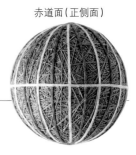

24等分

北极、南极面（正上方）

赤道面（正侧面）

在赤道（周长）平均分为12份的基础上（粉色线），将每两根相邻的12等分分球线之间再平均分为2份（红色线）。

组合分球

组合8等分分球

在8等分线（粉色线）的基础上用新的线继续分割（红色、蓝色线）。
在球面上组成4等分的菱形、8等分的方形、6等分的三角形作为绣花样的参考。

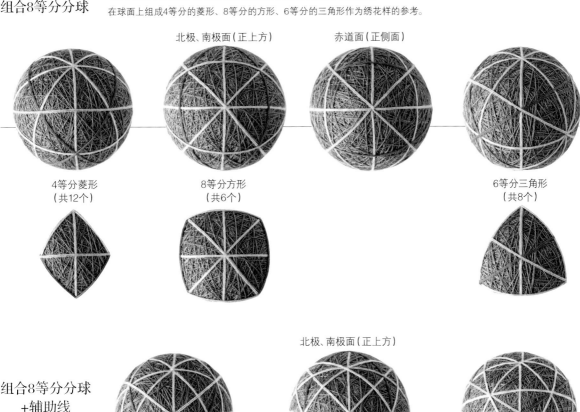

北极、南极面（正上方）

赤道面（正侧面）

4等分菱形
（共12个）

8等分方形
（共6个）

6等分三角形
（共8个）

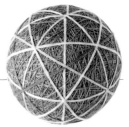

组合8等分分球 +辅助线

北极、南极面（正上方）

在组合8等分分球（粉色、红色、蓝色线）的基础上继续在球面加上新的辅助线（黄色线），划分出8等分的方形、6等分的三角形作为绣花样的参考。

8等分方形
（共6个）

6等分三角形
（共8个）

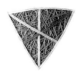

分球的方法

8等分分球

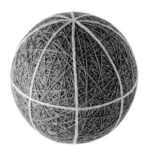

在众多的基本分球方法中，让我们先来充分理解8等分的分球方法。

本书中的作品使用到的6等分、16等分、20等分、24等分，都与8等分分球方法逻辑相同，通过对赤道的周长进行均等的划分而得来。

依次插上珠针

确定北极点→测量周长→确定南极点→确定赤道→将赤道进行8等分

*在确定南极、赤道的位置时，用纸条沿不同角度多次测量核准后，在准确的位置插上珠针。

*珠针与素球的表面要完全垂直。

*除特别指定颜色的情况以外，通常会使用与素球线颜色接近的2股绣线来分球。

1 在纸条上标记8等分的各个点

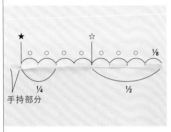

8等分的标记方法，是将步骤**4**中制作的纸条打开，并在每一个折痕的同一侧画上记号。

2 确定北极点

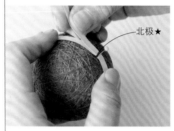

在素球的任意一点垂直插上珠针（A色），作为北极点（★）。以珠针作为起点将纸条沿素球缠绕一周，回到起始点时将纸条反折。

3 测量周长

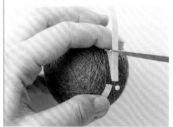

在距离折痕3cm左右的位置剪断纸条。

4

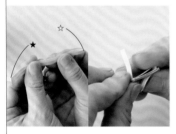

除去手持的那段以外，将纸条进行对折（☆为周长的1/2处），在此折痕基础上进行2次蛇形（反向）对折，此时纸条被折痕平均分为8份（如步骤**1**）。

5

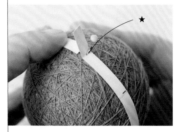

将步骤**4**中的纸条自北极点的珠针起绕素球一周。

6 确定南极点

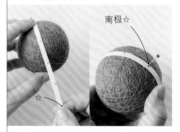

将纸条绕素球一圈，在☆的位置插上珠针（B色），作为南极点。以北极的珠针为起点，多次多角度复测以确定准确的南极点位置。

7 确定赤道

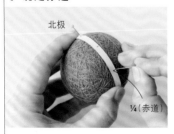

在北极点和南极点的正中间（距起点1/4处）插上一根珠针（C色），标明赤道的位置。

8

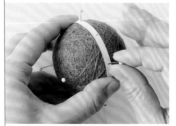

参考纸条上的标记在不同角度依次再插上7根珠针（C色）作为赤道。

9

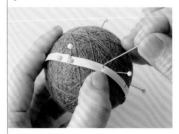

将纸条从北极摘下，绕赤道一圈，并根据纸条上的每一个1/8等分点反复调整珠针的位置以确保准确。

10

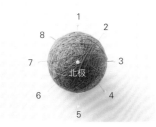

用珠针将赤道8等分后的样子。

11 缝分球线

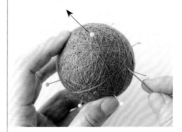

在距离北极点3cm左右的地方入针, 在北极点出针, 将线尾藏入素球中。

12

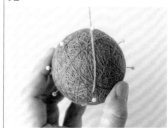

从北极点起沿12点方向将线牵引至赤道上的珠针左侧。

13

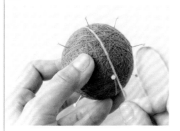

从赤道起向南极引线通过南极点的左侧, 再从下一个赤道珠针的右侧通过, 向北极点方向完成绕线一周。

*分球线所经过的两个赤道珠针当中, 只有一个是线从右侧经过。

14

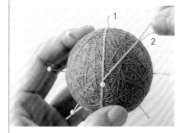

当回到北极点时将线向右侧引, 根据步骤**12**、**13**中的方法, 将线两次通过赤道上的珠针, 绕素球一周。

15

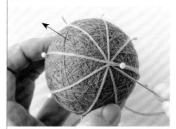

根据步骤**12~14**的方法, 将纵轴上的8条等分线绕好并从交点处入针。从自己的一侧向外运针至距离北极点3cm左右处出针。

16

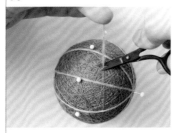

将针线完全抽出后, 紧贴素球表面剪断分球线。从球体正上方再次确认8等分的位置是否准确。

17 缝赤道

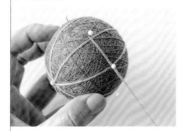

从赤道上的任意一根珠针处出针, 使分球线沿珠针绕赤道一圈。

18

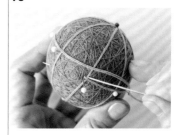

在起针的位置入针, 从自己的一侧向外运针至距离入针点3cm左右处出针。注意分球线不能有拧转或弯曲, 确认后收针剪线。8等分分球便完成了。

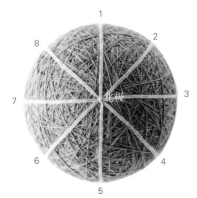

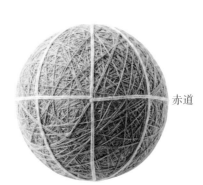

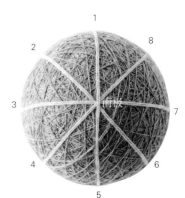

组合8等分

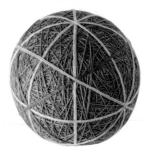

所谓组合等分，是指在改变南、北极点的位置的基础上重新进行分球线的划分。与基础分球方法相比，这是稍复杂的分球方法。本书作品中使用到的"组合8等分"，是在赤道上将北极和南极做2次变动后，加入新的分球线而得来的。

依次插上珠针

在8等分分球的基础上→移动极点位置为北极2、南极2，将赤道2进行8等分分割→移动极点位置为北极3、南极3，将赤道3进行8等分分割

*在确定南极与赤道的位置时，用纸条沿不同角度多次测量核准后，在准确的位置插上珠针。

*珠针与素球的表面要完全垂直。

*除需要特别指定颜色的情况以外，通常会使用与素球线颜色接近的两股绣线来分球。

1 完成8等分分球

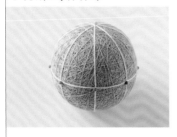

将素球进行8等分分球（参考p.42、p.43）。

2 移动极点位置（第1次）

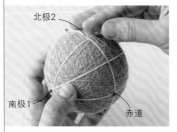

将赤道上以任意一个等分点作为北极2。

3

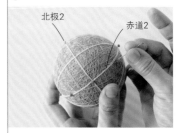

北极2的正对面作为南极2，找到8根珠针的临时位置，移动赤道的珠针到赤道2上。

4

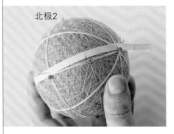

将8等分的纸条紧贴赤道2，参考纸条上的标记重新确认珠针的位置，在准确的分割点上垂直插上珠针。

5

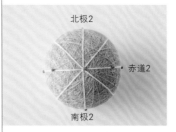

北极2、南极2、赤道2上的珠针全部插好的样子。

6

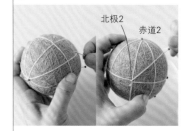

参考图示，从北极2的位置出针，向赤道2上没有8等分分球线的位置引线（珠针左侧）。

7

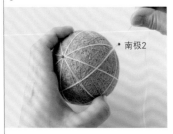

从步骤6中完成的位置向南极2方向引线（珠针左侧）。

8

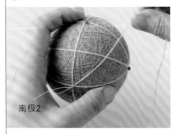

从步骤7中完成的位置向赤道2上没有8等分分球线的位置引线。这一次从珠针的右侧走线。

9

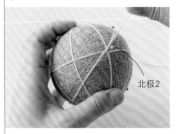

从步骤8中完成的位置向北极2方向引线（第一圈）。

10

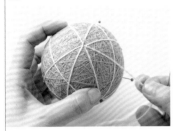

分球线在北极2的珠针位置转向3点钟方向（与步骤**9**中完成的分球线成90°），开始绕第二圈。

11

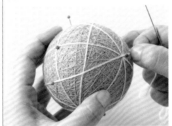

参考步骤**6**、**7**的方法顺着赤道2、南极2的方向引线。

12

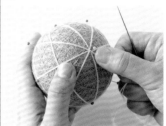

参考步骤**8**、**9**的方法，让线经过赤道2，在北极点停止。

13

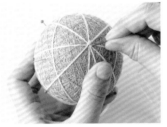

在北极2的珠针处入针，距入针点3cm左右的位置出针。

14

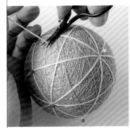 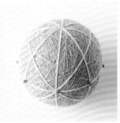

一边将针线从素球内抽出，一边贴素球表面剪线。

15 移动极点位置（第2次）

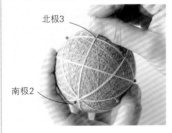

参考步骤**2**的方法，在赤道2上以任意一个等分点作为北极3。

16

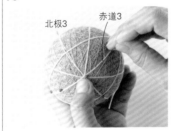

以北极3的正对面作为南极3。参考步骤**3**、**4**的方法，将赤道2上的珠针移动到赤道3上，找到8根珠针的临时8等分位置。

17

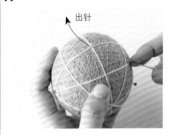

将针穿上线，从距北极3大约3cm的位置入针，在北极3的分球线方向出针。参考步骤**6~14**的方法，连续缝上第3、4根分球线。

组合8等分后会产生

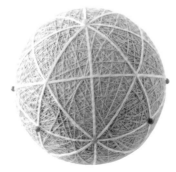

4等分的菱形（共12个）

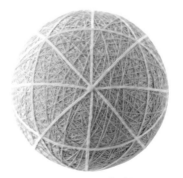

8等分的方形（共6个）

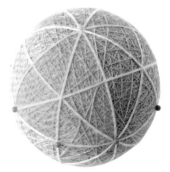

6等分的三角形（共8个）

45

传统花样

MAGNOLIA
木兰花
p.10

周长=18cm 分球=8等分

注："="在本书的意思是"相当于"。

素球　素球线、分球线=深绿色（15）、芥黄色（60）
　　　稻壳=19g

绣线　腰带=深绿色（15）
　　　<北极面>
　　　花=浅粉色（30）、灰粉色（51）、粉色（40）
　　　花芯=芥黄色（60）、深绿色（15）
　　　<南极面>
　　　花=浅蓝色（64）、浅粉色（30）
　　　花芯=白色（63）、浅粉色（30）
*除特别指定的情况外，通常使用2股线绣。
*图中的单位为厘米(cm)。

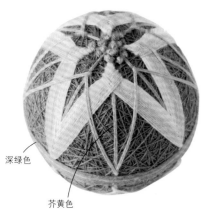

深绿色

芥黄色

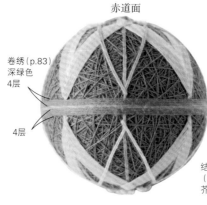

赤道面

卷绣(p.83)
深绿色
4层

4层

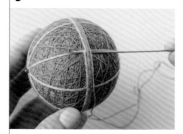

北极面

千鸟绣
（p.70）
粉色

结粒绣
（绕3圈，p.87）
芥黄色、深绿色

上挂千鸟绣(p.84)
浅粉色3层、灰粉色
4层

1 卷绣腰带

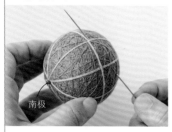

南极

用卷绣的技法绣腰带的部分。在8等分的素球上用蓝色珠针标记北极、红色珠针标记南极，从赤道上的其中一个等分点出针（深绿色线1股）。

2

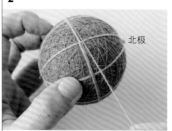

北极

经过分球线，绕一圈回到起点。

3

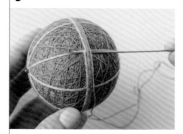

用同样方法依次绕完4层。在起始分球线上靠近右手的一侧进针，钻过分球线旁的腰带和赤道，从左侧出针。

4

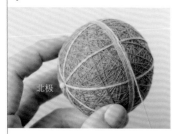

北极

改变持球方向，参考步骤**2**的方法从起始点绕线。

5

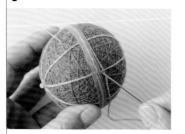

根据步骤**3**的方法绕4层，在起始分球线上靠近右手的一侧进针，距起点3cm左右位置出针，收针剪线。

6

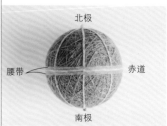

北极

腰带　　　　　赤道

南极

完成卷绣腰带。

*[]中内容为南极面的绣法。

7 绣花朵

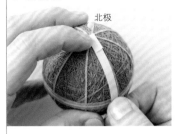

北极

使用上挂千鸟绣的针法绣4瓣花。在纸条一端约2cm的位置折出折痕，从折痕的位置用珠针将纸条固定在北极上，在腰带边缘的位置剪断纸条。

8

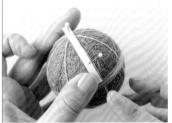

在纸条上画上3等分的标记，紧贴分球线，将珠针插在距北极端2/3的位置上（黄色）。

9

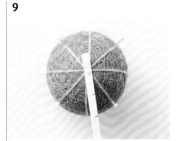

旋转纸条，参考步骤**8**的方法，每隔一根分球线，插上一根珠针。

10

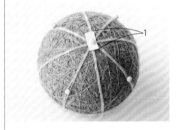

剪一段1cm长的纸条，用珠针将纸条的中心点固定在北极。

11

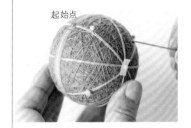

起始点

在步骤**9**完成的其中一根珠针延长线上插上红色珠针标记起始点。用浅粉色线穿针，在分球线上的黄色珠针处出针。

12

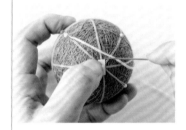

向右侧的分球线方向引线。在小纸条边缘与分球线的交点处挑缝，针与分球线成垂直角度，右进、左出。

13

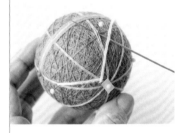

参考步骤**12**的方法，将线引向右侧的珠针处，在分球线的珠针处自右向左斜向挑缝。

14

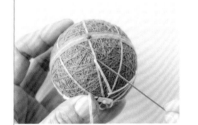

参考步骤**11~13**的方法继续绣至起点处，在分球线自右向左上方斜向挑缝。将除了起始点以外的珠针摘除。

15

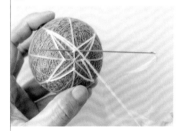

沿步骤**14**完成的线迹右侧引线，在右侧分球线与上一层绣线的交叉点自右向左挑缝（上挂绣法）。摘掉纸条与北极的珠针。

16

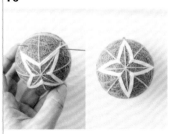

用同样方法继续绣3层，收针剪线，此为北极视角。[将线换为浅蓝色绣7层。完成南极面的花朵。]

17

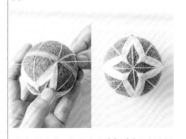

换灰粉色线，参考步骤**11~16**的方法绣4层，收针剪线。

18

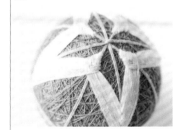

使用上挂千鸟绣的针法所绣的4瓣花完成。

19

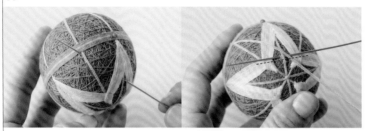

在4瓣花上用千鸟绣针法绣上重叠的花朵。用粉色[浅粉色]线穿针,在起始点左侧的分球线与腰带的交点左侧出针,向起始点的分球线方向引线。在与4瓣花花瓣最后一层同样高度的位置右进、左出进行挑缝。

20

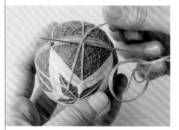

向右侧的分球线方向引线,在分球线与腰带的交点处右进、左出挑缝。

21

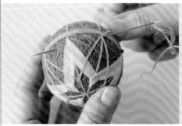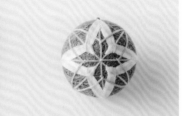

参考步骤**19**、**20**的方法绣完一层,在起针点的分球线右侧入针,3cm外出针,收针剪线。4瓣花便完成了。

22 绣花芯

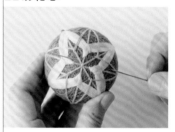

参考图示,将花芯用芥黄色[白色]线穿针在极点附近出针,线尾藏入素球中。

23

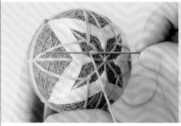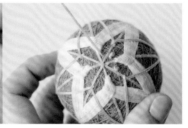

在花瓣的中心处用结粒绣(绕3圈)依自己的喜好绣一些小颗粒。

24

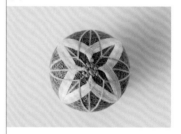

在花芯处用深绿色[浅粉色]线再多绣一些颗粒,北极面的图案便完成了。南极面也用同样的方法来绣制。

南极面

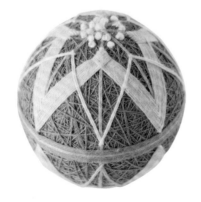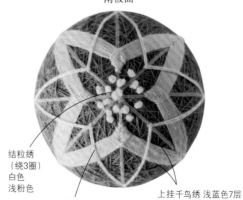

结粒绣
(绕3圈)
白色
浅粉色

浅粉色1层

上挂千鸟绣 浅蓝色7层

VIOLA
角堇
p.4

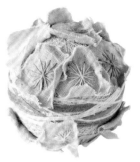

布花的制作方法

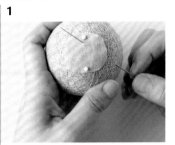

1

用边长3cm的方形布片剪成自然的圆形，用珠针固定在素球上。

2

在布的正中间用松叶绣法（1股、p.74）绣上花芯。

3

摘掉珠针，将布的周围用手指轻轻拨起，呈飘逸的花瓣状。

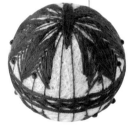

SWALLOWTAILS
燕尾蝶
p.34

上挂千鸟绣与下挂千鸟绣（p.84）

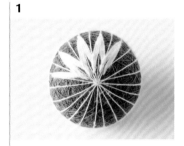

1

在极点到腰带之间用上挂千鸟绣法绣3层。

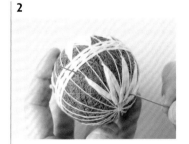

2

用下挂千鸟绣法绣1层。在步骤**1**的起始分球线正上方出针。

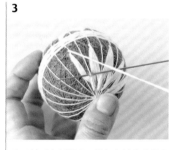

3

与上挂千鸟绣绣法一样向右侧分球线方向引线，上一层绣线左右拨开，在交叉点的下面垂直于分球线运针挑缝。

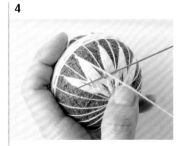

4

向右侧分球线的右边引线，在上一层绣线的正上方挑缝分球线。接下来向右侧分球线引线，用步骤**3**相同方法挑缝分球线。

5

绣到最右边结束的位置时，入针后从上一层的起点正上方出针即可，开始第二层的绣制。

6

根据步骤**5**的方法，用下挂千鸟绣绣法往返绣4层。上挂千鸟绣绣法的交点是立体的，下挂千鸟绣绣法的交点相对较平。

TWINS
双生子
p.8

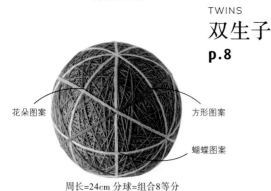

花朵图案
方形图案
蝴蝶图案

周长=24cm 分球=组合8等分

素球　素球线、分球线=
A 深蓝紫色（23）、浅蓝色（16）
B 浅茶色（51）、白色（63）
稻壳=42g

绣线　A浅蓝色（16）、灰蓝色（20）
B白色（63）、浅橙色（37）

*全部使用2股线绣。
*图中的单位是厘米（cm）。

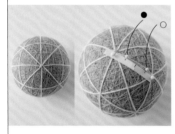

花朵图案

A深蓝紫色
B 浅茶色

七宝图案
（由4个纺锤形组成
的菱形图案）

方形图案

A 浅蓝色
B 浅橙色

蝴蝶图案

平绣
A浅蓝色5层
B 白色5层

松针绣
A 浅蓝色 B 白色

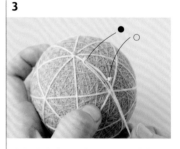

纺锤绣(p.88)
A 浅蓝色2层、灰蓝色3层
B 白色2层、浅橙色3层

松叶绣(p.74)
结粒绣(绕3圈) p.87
A浅蓝色
B 白色

平绣(p.79)
A 浅蓝色5层　B白色5层

1 绣七宝图案

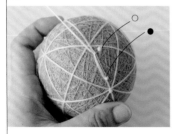

绣纺锤形。在方形的分球线中心的极点
插上珠针。在纸条上标记出极点到方形
的角之间的距离并进行4等分。在1/4
（●）与3/4（○）的位置插上珠针。

2

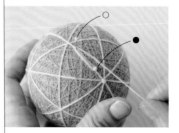

绣线（A浅蓝色，B白色）穿针从●的分球
线左侧出针，将线尾藏在素球中。

3

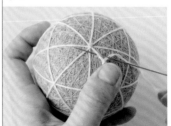

将绣线绕过●的珠针，沿分球线右侧向
○的珠针引线。

4

将素球旋转180°，在○珠针的分球线处
右进、左出挑缝。

5

将步骤4完成的绣线交叉点拉紧靠在○
珠针上，根据步骤3的方法向●方向引
线。

6-1

将素球再次旋转180°回到初始的角度，
到起针处与上一层的绣线重合，在交点
处右边进针、左上出针挑缝。

6-2

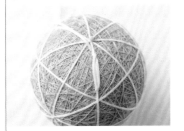

纺锤形的第1层完成。

7

参考步骤**3~6**的方法绣制第2层，收针剪线。

8

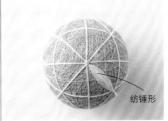

纺锤形

换线（A灰蓝色，B浅橙色），在步骤**7**的外侧绣3层后收针剪线，1个纺锤形图案便完成了。

9

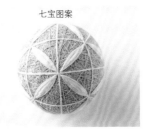

七宝图案

按步骤**1~8**的方法将四边形的对角线全部绣上纺锤形，完成七宝图案（24个纺锤形）。

10 绣蝴蝶图案

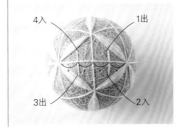

4入　　　　1出
3出　　　　2入

在4个纺锤形组成的菱形框中绣上蝴蝶的图案。将对角线的左右两段进行2等分，并在等分点绣上2条辅助线，成为2个4等分点（A浅蓝色，B白色）。

11-1

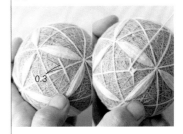

0.3

在辅助线的左边（距交点0.3cm）出针，将素球旋转90°，在4等分的分球线上用单股绣线依序完成平绣。

11-2

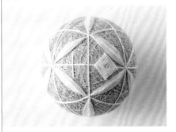

绣完5层后右侧的方形完成。如果还可以看到辅助线，可以多绣几层平绣针法将其遮住。

12

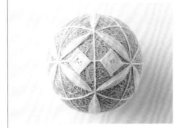

根据步骤**11**的方法，用平绣技法在左侧也绣一个方形。

13

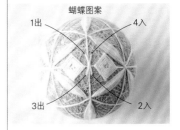

蝴蝶图案

1出　　　　4入
3出　　　　2入

在菱形的对角线的交点上绣上2针松叶绣，蝴蝶图案便完成了。

14

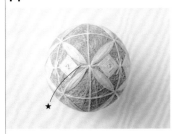

★

在绣蝴蝶图案的分球线★上共有4个菱形框，根据步骤**10~13**的方法依次绣好4只蝴蝶。

15 绣方形图案

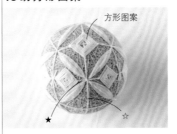

方形图案

★　　　　☆

与分球线★相垂直的分球线☆上共有4个菱形框，在每个菱形框的正中心用平绣的技法绣5层完成一个方形图案。

16 绣花的图案

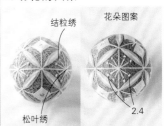

结粒绣　　　　花朵图案

松叶绣　　　　2.4

在与分球线★垂直相交的分球线交叉点上用松叶绣和结粒绣（绕3圈）完成花朵的图案（A 浅蓝色，B白色）。将素球上12个4等分菱形中的图案全部完成。

DANDELION FLUFFS
蒲公英的绒球
p.6

素球　素球线=A-1 芥黄色（05）、A-2 灰色（65）
　　　　B 芥黄色（48）、C 灰色（65）
　　　稻壳=A-1、A-2 42g，B 24g，C 8g

绣线　A-1、B 白色（63），A-2、C本白色（01）
*全部使用1股线绣。
*图中的单位为厘米（cm）。

周长=A-1、A-2：24cm；B：20cm；C：13cm

分球=无须分球

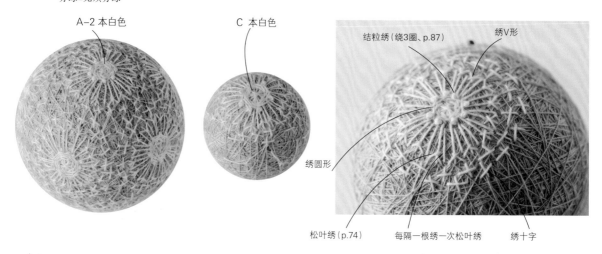

A-2 本白色

C 本白色

结粒绣（绕3圈，p.87）

绣V形

绣圆形

松叶绣（p.74）

每隔一根绣一次松叶绣

绣十字

1

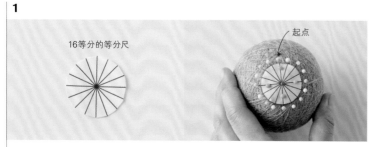

16等分的等分尺

起点

复印16等分的等分尺（p.65）并剪下来，放在素球的任意位置，在等分尺的正中心和周围的等分点上插上珠针。周围一圈使用2种颜色的珠针（黄色、白色）交替插上16根，在起点的位置插上一根其他颜色（红色）的珠针做标记。

2

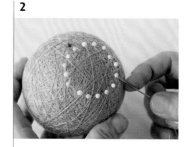

用松叶绣法绣制蒲公英的雄蕊，将等分尺和固定等分尺用的珠针摘下，参考图示将线（1股）穿针从起点处出针。

3

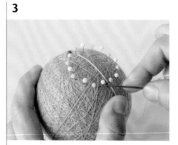

将步骤**2**的绣线向6点钟方向引线，在相应的珠针处入针。

4

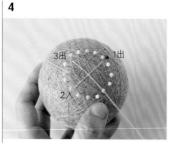

3出　　1出

2入

步骤**3**的针向9点钟方向的珠针处出针，向3点钟方向引线并从相应出针处入针完成一个十字（第1轮）。

5

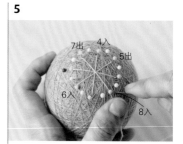

7出　　4入

5出

6入

8入

以第1轮相同颜色（黄色）的珠针作为参考，参考步骤**2~4**的方法重复绣十字（第2轮）。

6

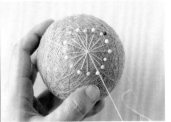

参考其他颜色（白色）的珠针，在步骤**5**完成的十字上再重复缝2轮，收针剪线（第3、4轮）。

7

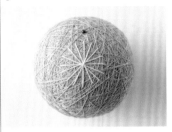

将参考用的珠针摘除，蒲公英的雄蕊完成。

8

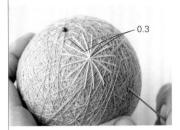

0.3

在起点的分球线左侧，距中心0.3cm的位置出针（1股）。

9

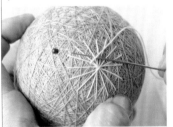

向分球线右侧引线，每隔一根分球线便右进、左出挑缝一针。

10

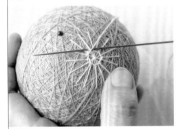

用步骤**9**的方法绣一圈至起点处结束，与第1层的线迹错开一条分球线，每隔一根分球线挑缝一针。

11

第3层与步骤**9**的线迹在同一分球线上完成，收针剪线，完成后用针尾将针脚和形状整理好。

12

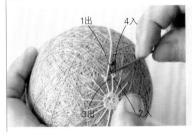

1出　4入　3出　2入

在距分球线末端约0.3cm的位置绣一层V形线迹。V的角度和位置可随性一些。

13

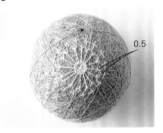

0.5

在V形线迹的0.5cm外，等分线的正中间处绣一圈十字，完成第2层。

14

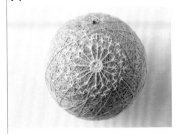

在上一层的十字之间绣第3层十字，收针剪线。

15

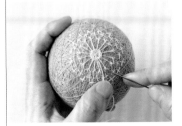

在每一条16等分线之间绣一针。

16

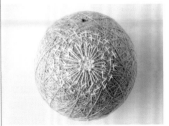

在步骤**11**完成的圆形附近用结粒绣（绕3圈）加上8颗小圆点。1个蒲公英绒球就完成了。依个人喜好在素球的每一面都绣上同样的绒球即可。

基础技巧

素球的制作方法

制作一颗漂亮的浑圆的球体作为素球，是手鞠制作的第一步。用薄纸包裹稻壳作为球芯，在上面均匀地缠绕素球线。

1

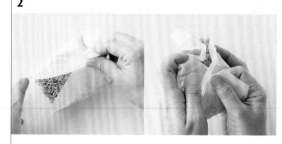

将稻壳放在方形的薄纸上。纸张使用刚好可以包裹稻壳的尺寸即可。

*制作芳香手鞠时，可以在稻壳中混入香料或滴几滴精油。

2

捏住薄纸的四角，用掌心托住。四边交叠在一起，再将其他边角认真折好。

3

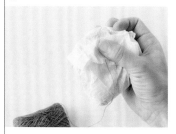

从纸包的侧面开始缠素球线。

4

一边转动球芯一边向不规则的方向绕线。随着线缠绕得越来越多，球芯也越来越趋近于一个球体。

5

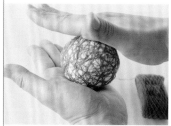

时而在两手掌之间揉一揉来使表面更加平整，凸起的部分用手压平。

6

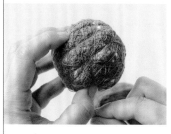

当线缠到能大面积盖住纸（8成左右）的时候，加大拉线的力度将球面绕得更紧一些。

7

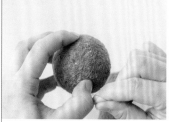

均匀地缠线，盖住球面能看到纸的地方。

8

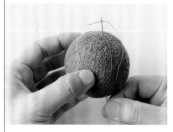

在到达指定的周长时收针剪线。从靠近绕线终点的位置进针，将线尾穿针，一起缝进素球中固定。

9

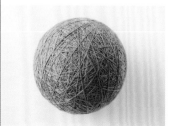

素球完成。

不同尺寸手鞠的稻壳、薄纸、素球线使用量

手鞠周长	稻壳重量	薄纸尺寸	素球线重量
13cm	8g	14cm×14cm	2g
16cm	12g	16cm×16cm	3g
18cm	19g	18cm×18cm	4g
20cm	24g	19cm×19cm	5g
22cm	34g	20cm×20cm	7g
24cm	42g	21cm×21cm	8g
26cm	55g	24cm×24cm	10g

根据稻壳的种类不同，握力也会有所差异，可参考表格中数值探索适合自己的量。

开始绣制

1

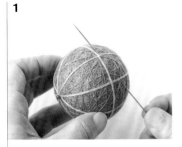

沿刺绣方向（绕线的方向）在3cm前的位置入针，起点出针。线尾不打结。

2

引线并将线尾拉入素球中。

3

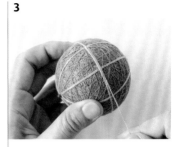

向入针的方向引线，开始绣（绕线）。

绣制结束

1

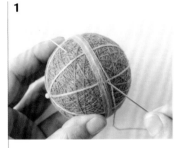

在刺绣结束的位置入针，向线迹相反（绕线）方向3cm的位置出针。

2

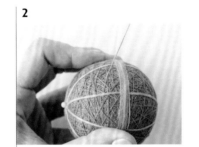

保持与其相连的绣线紧绷不松弛，将针拔出。

3

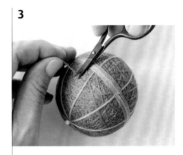

稍稍用力地提起线，沿素球边缘剪断。

绣分球线

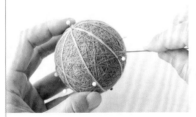

绣完分球线时，要再次确认分球线的位置准确无误，将弯曲的、歪的、拧着的线用针尾校正。

整理绣线的方法

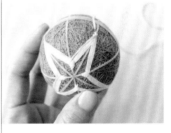

用2股线一起绣手鞠时，经常会出现2股线拧在一起的情况。

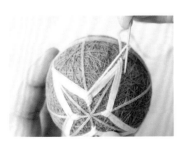

将拧转的线少量抽出，用针杆部分解开拧在一起的线，理整齐后继续进行绣制的步骤。

绣到一半线不够时

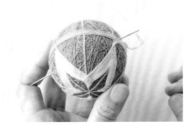

从分球线的位置入针，在针尾穿线，贯通刺绣方向反向运针，将线头收进素球中，完成一端的绣制。用新的线穿针，在分球线的对面出针，继续绣制。

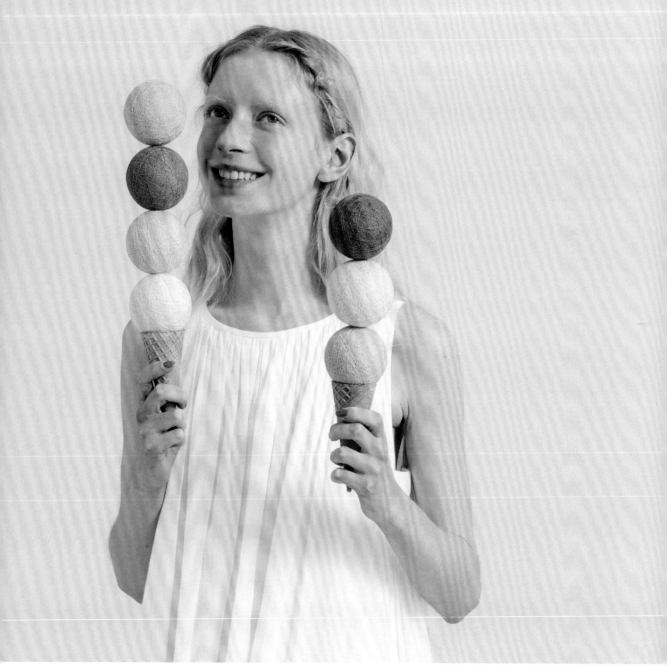

传统花样

BUTTERFLY RING
蝶之环舞
p.9

周长=20cm 分球=16等分

素球 素球线=A 粉色（39）、灰绿色（13）
分球线、装饰线=A 粉色系2种、B 绿色系2种
稻壳=各24g

绣线 A 浅水蓝色（16）、土黄色（61）、粉色（39）、灰青绿色（18）、珊瑚粉色（40）
B 粉色（39）、浅粉色（56）、浅灰绿色（12）、浅青绿色（08）、土黄色（61）

*除特别指定的情况外，通常使用2股线绣。

制作方法

1 用1股线将缠绕好的素球进行16等分。

2 沿赤道一圈绣制蝴蝶图案。用Ⅰ色与Ⅱ色的绣线交替进行平绣，在赤道一圈完成8个平绣的方形。用线顺序可参考下图，使用3种颜色的线共绣9层。

3 用装饰用绣线（1股）在每条分球线之间加2条装饰线。绣装饰线可不使用尺子，直接目测，经过图案位置时可在下面走针到下一个需要出针的位置。

4 在每2个同色平绣之间的分球线和赤道的交点上，用松叶绣完成蝴蝶的身体。

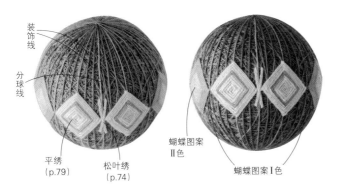

装饰线
分球线
平绣（p.79）
松叶绣（p.74）
蝴蝶图案Ⅱ色
蝴蝶图案Ⅰ色

布局图

分球线　装饰线
北极
赤道
南极

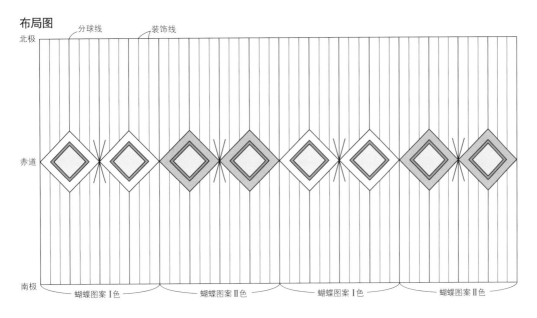

蝴蝶图案Ⅰ色　蝴蝶图案Ⅱ色　蝴蝶图案Ⅰ色　蝴蝶图案Ⅱ色

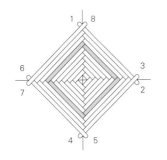

平绣（左图）

A（从内向外）
Ⅰ色=粉色5层、土黄色1层、浅水蓝色3层
Ⅱ色=珊瑚粉色5层、土黄色1层、灰青绿色3层
B
Ⅰ色=浅青绿色5层、土黄色1层、浅粉色3层
Ⅱ色=浅灰绿色5层、浅粉色1层、粉色3层

松叶绣（右图）

A Ⅰ色=浅水蓝色　Ⅱ色=灰青绿色
B Ⅰ色=浅粉色　Ⅱ色=粉色

传统花样

PETAL FLURRIES
花吹雪
p.11

周长=20cm、16cm
分球=组合8等分+辅助线

素球 素球线=A-1 浅黄色（02）、A-2 浅粉色（31）
分球线=与A-1、A-2素球相似的2种颜色即可
稻壳= A-1 24g、A-2 12g

绣线 A-1 朱红色（50）、珊瑚粉色（40）、浅灰粉色（32）、
浅橙色（37）
A-2 红色（43）、浅橙色（37）、粉色（38）、浅黄色
（44）

*除特别指定的情况外，通常使用2股线绣。

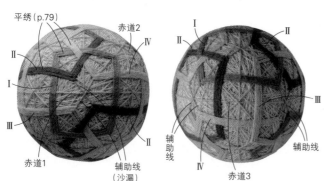

平绣(p.79) 赤道2 Ⅳ
Ⅱ Ⅱ Ⅰ
Ⅰ Ⅲ
Ⅲ Ⅱ
赤道1 辅助线 辅助线（沙漏）

Ⅱ Ⅱ
Ⅲ
辅助线 辅助线
Ⅳ 赤道3

制作方法

1 制作素球，完成组合8等分的分球线（1股），再加入其他颜色（1股）的辅助线。

2 绕赤道1圈绣长方形图案（4种颜色各1个）。

①找出用辅助线描绘出的沙漏图形（相对的2个正三角形）。

②从三角形中心分球线交点的位置开始，经过另一个三角形的分球线的交点后回到起点。接着继续绣2层（共3层）。

③将赤道1上其他3个沙漏形的位置分别绣制一个不同颜色的长方形。

3 转回步骤**2**的位置可以看到赤道2上的沙漏图形，参考步骤**2**中的方法绣制长方形（4种颜色各1个）。长方形相互重叠的部分，参考图例顺序越过或钻过原有线迹。

4 转回步骤**3**的位置可以看到赤道3上的沙漏图形，参考步骤**2**中的方法绣制长方形（4种颜色各1个）。3个长方形相互重叠的部分，参考图例顺序越过或钻过原有线迹。

*这种技法可以叫作"扭转"，长方形对角的扭转是上下相同的。

布局图

长方形的短边、长边在实际的手鞠表面为同样宽度。
Ⅰ A-1 珊瑚粉色、A-2 红色
Ⅱ A-1 朱红色、A-2 浅橙色
Ⅲ A-1 浅灰粉色、A-2 浅黄色
Ⅳ A-1 浅橙色、A-2 粉色

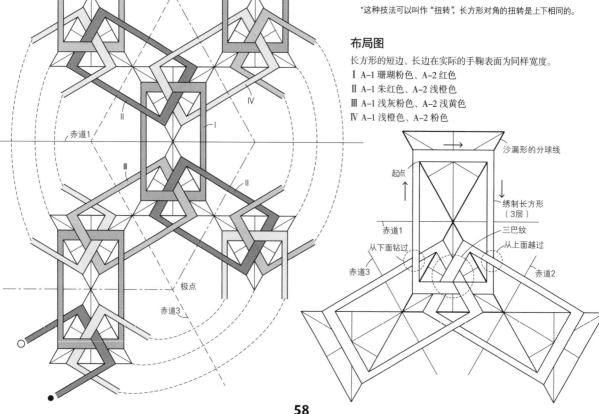

传统花样

周长=20cm、16cm
分球=组合8等分

素球　素球线= B-1 水蓝色（17）、B-2 浅水蓝色（16）
　　　分球线= B-1、B-2 与素球相协调的颜色
　　　稻壳=B-1 24g、B-2 12g
绣线　B-1 朱红色（50）、珊瑚粉色（41）、浅灰粉色（32）、
　　　浅橙色（37）
　　　B-2 红色（43）、白色（63）、水蓝色（17）、浅粉
　　　色（38）
*除特别指定的情况外，通常使用2股线绣。

制作方法

1 制作素球，用1股线将素球进行组合8等分。

2 在分球线组成的大三角形（8个）中心绣三角形图案。

①从大三角形内的分球线中心向各定点连线的1/2位置
插上珠针。

②将珠针的位置作为起点绣3层三角形。用4种不同颜
色的线逐个绣制北极侧的4个三角形和南极侧的4个三
角形（共8个）。

3 在每对相邻的三角形之间以下钻、上越的形式绣制纺锤
形图案。

①把三角形三边中心相交的分球线内侧作为起点开始
绣纺锤形图案，线从绣迹上越过，在通过相邻的三角形
时针线从下面钻过。

②在图上标记越过的位置用线越过，到达起针的边时
从线迹下面钻过回到起点。用同样的方法绣3层。

*I、II、III、IV 4种颜色分配：北极侧4个，赤道一圈4个，南极侧4个（共
12个，每种颜色3个）纺锤形。

*这种技法可以叫作"扭转"。

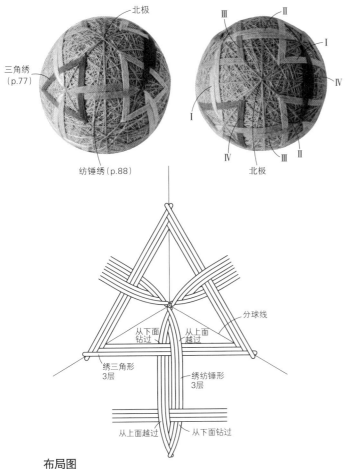

I B-1 浅橙色、B-2 白色
II B-1 浅灰粉色、B-2 浅粉色
III B-1 珊瑚粉色、B-2 水蓝色
IV B-1 朱红色、B-2 红色

布局图

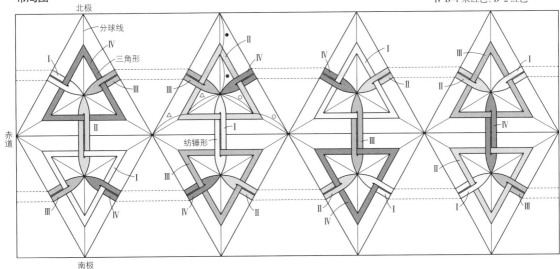

传统花样

SUMMER BUTTERFLIES
夏蝶
p.14

周长=20cm 分球=16等分

素球 素球线=蓝紫色（19）

分球线（2种颜色）=蓝紫色系、白色

稻壳=24g

绣线 水蓝色（17）、蓝紫色（19）、深紫色（28）、白色（63）

*全部使用2股线绣。

制作方法

1 制作素球并进行8等分分球（白色）。再用别的颜色（蓝紫色系）线在分球线之间进行2等分，完成16等分分球。

2 在蓝紫色系的分球线上，北极与赤道之间的1/2点、南极与赤道之间的1/2点上分别插上珠针进行标记（各8根）。

3 在菱形Ⅰ所示位置依次绣一圈2层的菱形。

①以任意分球线（蓝紫色系）作为起点插上珠针。

②从起点标记的珠针处起针，在菱形Ⅰ所示位置绣2层菱形图案（白色）。

③继续将3个2层的菱形依次绣完。

4 在菱形Ⅱ所示位置依次绣一圈2层的菱形与步骤**3**的菱形相重叠。

①从起点标记的珠针处起针，在菱形Ⅱ所示位置绣2层菱形图案（深紫色、蓝紫色）。

②继续将3个2层的菱形依次绣完。

5 重复步骤**3**、**4**，将菱形Ⅰ、Ⅱ共绣8层，完成赤道一圈共8个菱形图案。

*菱形Ⅰ的第7、8层用水蓝色线来绣。

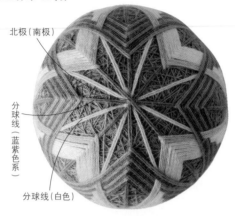

北极（南极）

分球线（蓝紫色系）

分球线（白色）

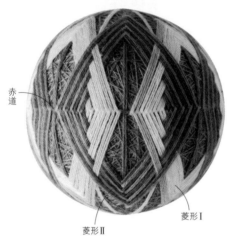

赤道

菱形Ⅱ

菱形Ⅰ

布局图

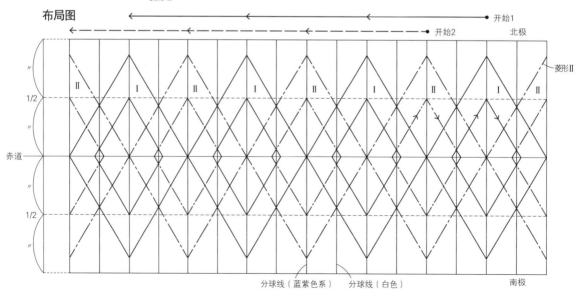

60

多个菱形图案（交叉）

1 在菱形 I 所示位置（4个）依次绣菱形图案2层（白色）。

2 在步骤**1**的左侧菱形 II 所示位置（4个）依次绣菱形图案2层（深紫色、蓝紫色各1层）。

3 将菱形 I 和菱形 II 的步骤反复2次，每两个菱形交叉的位置会产生一个小的菱形。

4 菱形 I 和菱形 II 每2层交替绣制一圈共完成8层。

1、2

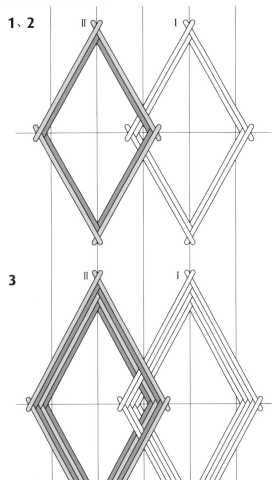

3

4

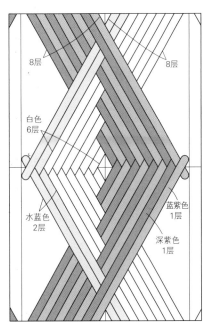

8层

8层

白色
6层

水蓝色
2层

蓝紫色
1层

深紫色
1层

单个菱形图案

1

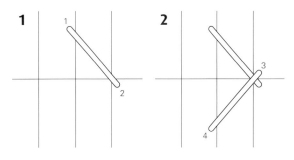

1

2

2

3

4

3

6

5

4

9

8

7

步骤**1**素球逆时针旋转90°，从2入针，3出针时候的样子。
绣制时面对素球的正面，垂直于分球线运针。

3 2

1

1 从1出针后，将素球逆时针转90°在2入针。

2 与分球线垂直挑缝，在3的位置出针。与步骤**1**同样旋转素球后从4入针。

3 与分球线垂直挑缝，从5出针。与步骤**1**同样旋转素球后从6入针。

4 与分球线垂直挑缝，从7出针。与步骤**1**同样旋转素球后从8入针。继续绣完2层后，在8入针，从起点绣线上方的（●）出针。

菱形 I 和菱形 II 每完成一圈，2层线迹便会重叠一次，交叉部分会形成一个小小的菱形。

传统花样

MARIGOLD
万寿菊
p.15

周长=22cm
分球=组合8等分+辅助线

素球　素球线=黄色（45）
　　　分球线、辅助线=与素球相协调的颜色
　　　稻壳=34g
绣线　花=浅黄色（03）、黄色（04）
　　　蝴蝶=本白色（01）、奶油色（02）、芥黄色（48）、浅
　　　蓝色（16）
*除特别指定的情况外，通常使用2股线绣。
*图中的单位为厘米（cm）。

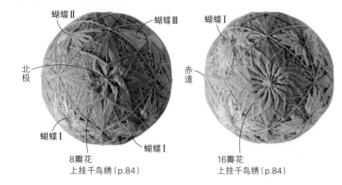

蝴蝶Ⅱ　　蝴蝶Ⅲ　　蝴蝶Ⅰ
北极
赤道
蝴蝶Ⅰ
蝴蝶Ⅰ
8瓣花
上挂千鸟绣(p.84)
16瓣花
上挂千鸟绣(p.84)

制作方法

1 制作素球，完成组合8等分（1股）、辅助线（1股）。

2 在6个方形的分割面上绣2种花朵图案。
　①将长0.8cm的纸条的中心用珠针钉在北极点。
　②在距北极2/3的分球线上插上珠针做好标记。
　③用上挂千鸟绣法完成8瓣花（八重菊）的图案。
　④在南极1个、赤道一圈4个（共5个）方形中，用与分球线同样的线材加上8条辅助线，成为16等分。
　⑤用步骤①~③相同方法绣16瓣花（十六瓣菊）的图案。
*这种绣花朵图案时用到的技法可称为"菊式"。

3 在4个三角形分割面上绣蝴蝶Ⅰ。
　①在三角形中加入12条辅助线（芥黄色1股）成为18等分。
　②将长0.6cm的纸条中心钉在极点位置，在距极点2/3的分球线上插上珠针做好标记。
　③三角形的右侧用上挂千鸟针法绣3层完成翅膀的图案。
　④用步骤③的方法将左侧翅膀完成。
　⑤2片翅膀的正中间用松叶绣（芥黄色1股）绣上V形的触角。
　⑥在其他的3个三角形中，参考步骤②~⑤的方法绣上蝴蝶。

4 将4个三角形分别绣上蝴蝶图案。北极侧的2个三角形绣蝴蝶Ⅱ、Ⅲ，南极侧的三角形绣蝴蝶Ⅳ、Ⅴ。

蝴蝶Ⅰ

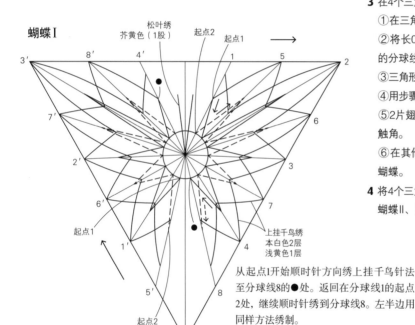

松叶绣
芥黄色（1股）
起点2　起点1

上挂千鸟绣
本白色2层
浅黄色1层

起点1
起点2

从起点1开始顺时针方向绣上挂千鸟针法至分球线8的●处。返回在分球线1的起点2处，继续顺时针绣到分球线8。左半边用同样方法绣制。

蝴蝶Ⅰ的辅助线与珠针的位置

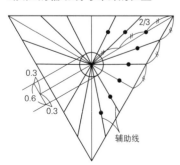

2/3
0.3
0.6
0.3
辅助线

花朵的辅助线与珠针的位置
8瓣花（八重菊）

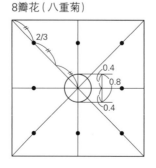

2/3
0.4
0.8
0.4
辅助线

16瓣花（十六瓣菊）

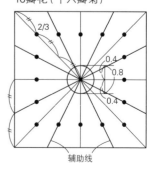

2/3
0.4
0.8
0.4
辅助线

8瓣花（八重菊）

起点1
起点2
1　6　2
5　　　7
4　8　3

上挂千鸟绣（p.84）
浅黄色2层、黄色3层

花与蝴蝶的布局
在赤道一圈的4个方形中绣16瓣花

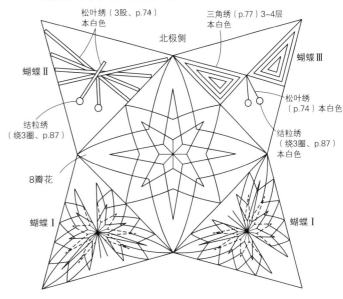

松叶绣（3股、p.74）
本白色

三角绣（p.77）3~4层
本白色

北极侧

蝴蝶Ⅱ

蝴蝶Ⅲ

松叶绣
（p.74）本白色

结粒绣
（绕3圈、p.87）

结粒绣
（绕3圈、p.87）
本白色

8瓣花

蝴蝶Ⅰ

蝴蝶Ⅰ

16瓣花（十六瓣菊）

起点1
起点2
1　10　2　11　3
9　　　　　12
8　　　　　4
16　　　　　13
7　15　6　14　5

上挂千鸟绣（p.84）
浅黄色2层、黄色3层

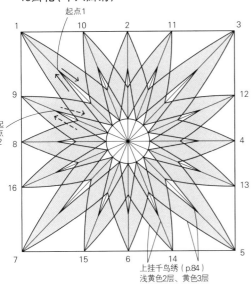

南极侧

蝴蝶Ⅰ

蝴蝶Ⅰ

松叶绣（p.74）
本白色3股、浅蓝色
3股相重叠

16瓣花

蝴蝶Ⅴ

结粒绣
（绕3圈、p.87）

蝴蝶Ⅳ

松叶绣（p.74）

松叶绣（p.74）
本白色

结粒绣
（绕3圈、p.87）本白色

蔷薇绣

1

2

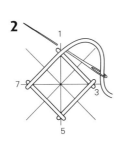

3

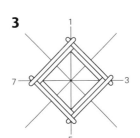

4

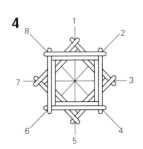

1 从分球线1处横向出针引向分球线3，逆时针旋转素球90°，在分球线3的位置右进、左出垂直挑缝。

2 分球线5、7用同样方法挑缝后回到起点，从起点的线上方出针（第1层）。

3 参考步骤**1**、**2**，用同样方法绣第2层。

4 参考步骤**1~3**，用同样方法在2、4、6、8的分球线上垂直挑缝2层。将步骤**1~4**按所需次数反复绣制。

*绣制p.64的作品时，每2层交替变化线的颜色绣制。

SLEEPING BEAUTY
睡美人
p.16

周长=20cm 分球=组合8等分

素球　素球线=深玫红色（29）
　　　分球线、辅助线=与素球相协调的颜色
　　　稻壳=24g

绣线　浅红棕色（51）、浅粉色（32）、灰粉色（52）、卡其色（11）

*全部使用2股线绣。

制作方法

1 制作素球并进行组合8等分。

2 可以看到6个方形，在方形中用蔷薇绣完成花芯部分。
　*浅粉色2层，转90°绣卡其色2层，重复3次。共12层。

3 在花芯周围，用纺锤绣完成3片花瓣。每片花瓣用不同颜色绣制。
　①在方形中加入3条辅助线。
　②花芯左右两侧的纺锤形与外框的方形分球线相抵，花芯下面的纺锤形与左右分球线相抵，依次完成纺锤绣。
　*每绣1个纺锤形换一个颜色，约绣7层。
　③剩下5处，用相同方法绣纺锤形的花瓣。随机选取不同颜色绣相邻的花瓣。

*赤道一圈的方形的辅助线顶点（★）在赤道上（右侧），南极也同北极一样。

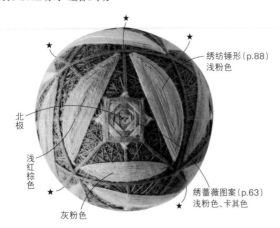

绣纺锤形（p.88）
浅粉色

北极

浅红棕色

灰粉色

绣蔷薇图案（p.63）
浅粉色、卡其色

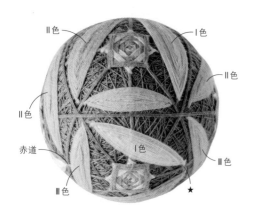

Ⅱ色

Ⅰ色

Ⅱ色

Ⅱ色

赤道

Ⅰ色

Ⅲ色

Ⅲ色

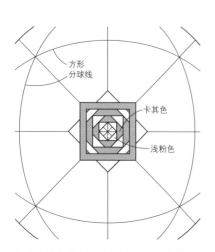

方形
分球线

卡其色

浅粉色

1 在分球线的交点处使用2种颜色的线每2层换一次颜色，绣蔷薇图案。

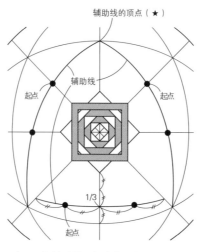

辅助线的顶点（★）

起点

辅助线

起点

1/3

起点

2 加入3条辅助线，起点位置与●图示位置插上珠针作为标记。

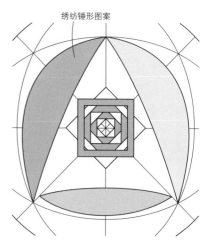

绣纺锤形图案

3 每绣一片花瓣改变一次颜色，用纺锤绣完成花瓣图案（约7层）。

传统花样

BABY RATTLE
婴儿摇铃
p.17

周长=20cm 分球=无须分球

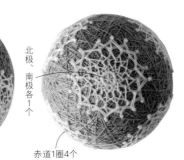

A 灰色
B 粉色

北极、南极各1个

蕾丝花A、B
白色

赤道1圈4个

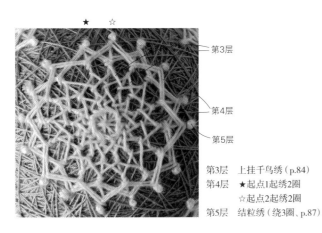

★　☆

第3层

第4层

第5层

第3层　上挂千鸟绣（p.84）
第4层　★起点1起绣2圈
　　　　☆起点2起绣2圈
第5层　结粒绣（绕3圈，p.87）

素球	素球线=A 灰色（65）、B 粉色（52）
	稻壳＝各24g
绣线	A、B 白色（63）

*全部使用1股线绣。
*图中的单位为厘米（cm）。

其他　铃铛＝各1个

制作方法　*（　）内为作品B的说明。

1 在稻壳的中间放入塑料铃铛，制作素球。

2 复制并剪下16等分（20等分）的等分尺，临时固定在素球上。

3 参考等分尺上的等分线，插上16根（20根）珠针。
　*为避免搞混，请用2种不同颜色的珠针交替进行标记。

4 另插1根珠针标记起始位置，将固定等分尺的珠针与等分尺摘下。

5 绣蕾丝花。
　①参考珠针的位置，进行松叶绣（作为分球线）。摘掉除起始位置以外的所有珠针。
　②在距①的中心0.5cm处，每1根松叶绣的位置挑缝1针绣制1圈（第1层）。
　③用千鸟绣完成第2层。
　④用上挂千鸟绣完成第3层。
　⑤第4层用上挂千鸟绣在起点1★处绣2圈，起点2☆处交叠绣2圈。
　⑥在松叶绣的周围绣结粒绣（绕3圈）。

*北极1个、南极1个、赤道1圈相同间隔4个，共绣制6个蕾丝花。

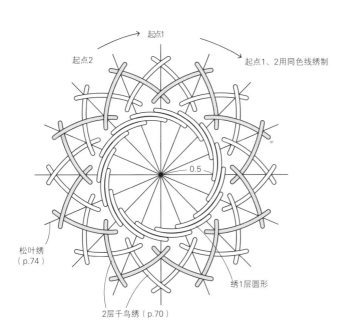

起点1

起点2

起点1、2用同色线绣制

0.5

松叶绣
（p.74）

绣1层圆形

2层千鸟绣（p.70）

等分尺

16等分（直径3.5cm）A

20等分（直径3.5cm）B

传统花样

ECHINACEA
紫锥菊
p.18

周长=20cm　分球=组合8等分

素球　素球线=朱红色（43）
　　　分球线=与素球相协调的颜色
　　　稻壳=24g

绣线　紫色（27）、紫红色（34）、灰紫色（36）、浅红棕色
　　　（51）、金黄色（49）、黄绿色（09）、青绿色（14）、
　　　深绿色（15）、浅灰绿色（13）、蓝紫色（23）

*除特别指定的情况外，通常使用2股线绣。
*图中的单位为厘米（cm）。

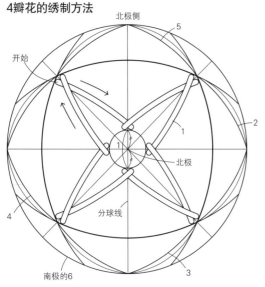

I色 紫红色
II色 紫色
IV色 灰紫色
III色 浅红棕色
4瓣花 1蓝紫色
5黄绿色
4浅灰绿色
北极
南极
6深绿色
连续4瓣花
3 蓝紫色
2金黄色
II色 I色
千鸟绣（p.70）

制作方法

1 制作素球，并用1股线进行组合8等分分球。

2 在6个方形的每一方形中绣一种颜色的4瓣花。
　①将长1cm的纸条的中心用珠针钉在极点处。
　②用千鸟绣完成花朵图案。分球线的长边所对的角为花瓣凸起的部分，纸条位置的短边是凹进来的部分。
*在挑缝短边的分球线时注意不要出错。
　③用同样方法，将赤道的4朵花与南极的1朵花完成。

3 用4种不同颜色的线进行千鸟绣来连接起6朵花的4片瓣。
　①距方形的中心0.5cm位置作为起点，用I色进行千鸟绣在6朵花内的连续走线。一边旋转素球一边绣。
　②改变起点位置，参考步骤①的方法，用II色、III色、IV色线绣。绣制结束时，由4种不同颜色的线组成的4片瓣相互交叠于6朵4瓣花上。

4瓣花的绣制方法

北极侧
5
开始
1
北极
2
4
分球线
3
南极的6

1 从分球线的左侧开始绣千鸟绣（I色）。

2 旋转素球，向右侧的4瓣花引线并在素球上挑缝。

3 旋转素球的同时，参考步骤2的方法向剩下4朵4瓣花方向引线挑缝后回到起点。

4 用绣I色同样方法，II色、III色、IV色也依次向6朵4瓣花方向引线。

连续4瓣花的绣制方法

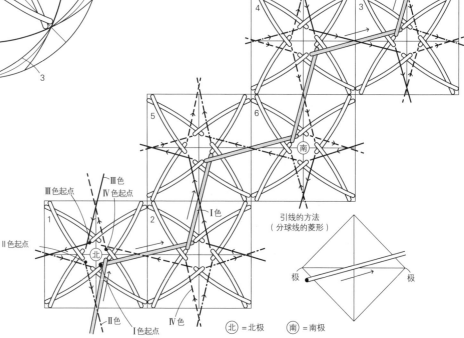

回到起点
4
3
5
6
南
1
2
I色
III色起点
III色
IV色起点
II色起点
北
II色
I色起点
II色
IV色
I色
引线的方法（分球线的菱形）
极
极
北 =北极　　南 =南极

66

传统花样

CEDAR WOOD

雪松
p.19

周长=20cm 分球=6等分

素球　素球线=A 灰色（64）、B 米色（58）
　　　分球线=A、B 与素球相协调的颜色
　　　装饰线=A 土黄色（61）、深绿色（15）
　　　稻壳=各24g

绣线　A 砖红色（50）、红棕色（29）、青绿色（21）、浅灰
　　　绿色（13）
　　　B 浅灰绿色（13）、土黄色（61）

*除需要特别指定的情况外，通常使用2股线。
*图中的单位为厘米（cm）。

制作方法 *（ ）内为A的绣法。

1 制作素球，并进行6等分分球。

2 剪1cm长的纸条，用珠针钉在南极点上。

3 在南极侧用下挂千鸟绣完成1层。

①从赤道开始按1~7的顺序绣制1层回到起点。

②从相邻左侧的分球线起按8~14的顺序绣至起点处完成
　第1层。从极点方向看，3瓣花两两相叠。

4 在北极侧用下挂千鸟绣完成1层。将素球旋转180°，用
　步骤**3**相同方法按A~G、H~N的顺序绣2圈。

5 用步骤**3**、**4**的方法反复交替绣制9层，南极侧与北极侧
　与赤道重合形成菱形图案（A绣制5层后换颜色，用其他
　颜色反复绣7层）。赤道上共有6个2色相交的菱形。

6 在分球线与装饰线的位置，缠绕装饰线（B使用1股线、
　A使用2股线）从北极向南极反复（12条）。用绣制分球
　线的方法引线、经过赤道上的菱形部分时从绣线下面钻
　过。

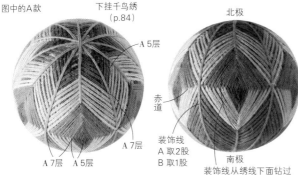

图中的A款　　下挂千鸟绣
　　　　　　　（p.84）

北极

A 5层

赤道

A 7层　　装饰线
A 取2股
B 取1股

A 7层　A 5层

南极
装饰线从绣线下面钻过

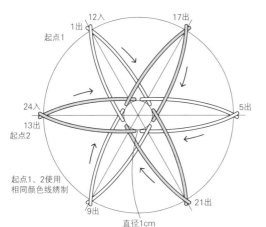

12入　　　　　　17出
1出
起点1

24入　　　　　　5出
13出
起点2

起点1、2使用
相同颜色线绣制

9出　　21出
直径1cm

布局图

A 下挂千鸟绣　青绿色　5层
　　　　　　　浅灰绿色　7层
B 下挂千鸟绣　土黄色9层

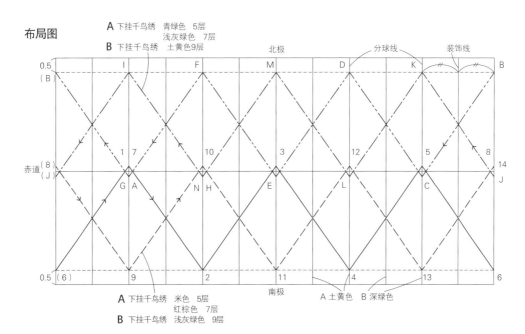

A 下挂千鸟绣　米色　5层
　　　　　　　红棕色　7层
B 下挂千鸟绣　浅灰绿色　9层

传统花样

AUTUMN FOLIAGE
秋叶
p.24

周长=16cm 分球=20等分

素球　素球线=A金黄色（49）、
B 浅茶色（59）、C浅红棕色（52）、
D 深棕色（69）、E红棕色（55）、
F 茶色（54）、G 米色（58）、
H 混合色（62）

分球线=因为最后要拆掉，所以用什么颜色都可以

稻壳=各12g

绣线　A、G黄绿色（09）、浅卡其色（11）
B 卡其色（67）
C、E黄色（47）、米色（57）
D 茶色（54）
F 浅红棕色（51）
H 红棕色（55）

*除需要特别指定的情况外，通常使用2股线绣。

制作方法（参照p.88）

1 制作素球，取1股线将素球进行20等分。

2 每隔1条分球线绣一个纺锤形（10个）。

①在极点距赤道的1/4处插上珠针做好标记。

②用指定的颜色的线穿针，以珠针的位置为参考绣制4层
纺锤绣。

③参考步骤②的方法，将剩下的分球线每隔1条都分别绣
上纺锤形图案。

*绣2种颜色的纺锤形时，可以交替使用不同颜色的线绣制。

3 将分球线全部拆除。

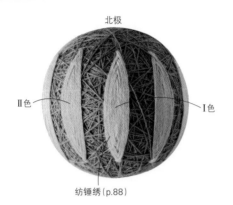

北极

Ⅱ色　Ⅰ色

纺锤绣（p.88）

纺锤绣

4层

布局图

纺锤绣 4层　　北极　　分球线（绣完后拆除）

1/2

起点

1/4

赤道

1/4

1/2

南极

传统花样

PAPILLONS

夜蝶
p.25

周长=24cm 分球=组合8等分

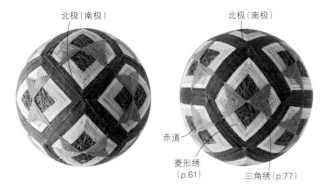

北极(南极)　　　　　　北极(南极)

赤道

菱形绣
(p.61)

三角绣(p.77)

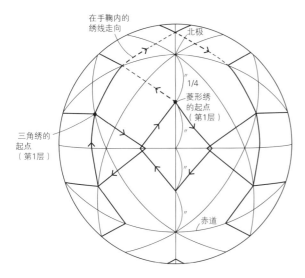

在手鞠内的
绣线走向

北极

1/4
菱形绣
的起点
(第1层)

三角绣的
起点
(第1层)

赤道

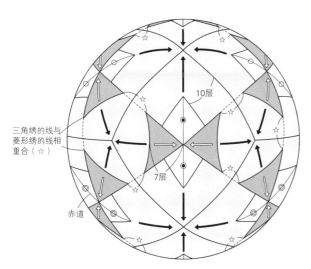

10层

7层

三角绣的线与
菱形绣的线相
重合(☆)

赤道

素球　素球线=青绿色(14)

　　　分球线=与素球相协调的颜色

　　　稻壳=42g

绣线　紫色(35)、浅黄色(03)、芥黄色(05)、深绿色(22)

　　　*全部使用2股线绣。

手柄　金属绣线 银色(DMC Diamant D168)

制作方法

1 制作素球,并将素球进行组合8等分。

2 用菱形绣将12个菱形分别绣一层。

　　*在极点一圈有4个菱形,赤道一圈有4个菱形。

①绣好分球线后可见一些菱形区域,在从北极至赤道纵分球线的1/4处钉上珠针进行标记。

②将指定的线穿针,从起点开始顺时针绣制1层菱形再回到起点。在向菱形内的横分球线引线时,向与轮廓的分球线平行的位置引线。

③将素球逆时针转90°,用步骤①、②的方法在②的左侧绣1层菱形。同样将北极一圈的2个菱形绣完1层。

④南极一圈的4个菱形、赤道一圈的4个菱形也同样使用步骤①~③的相同方法绣制1层。

3 将8个三角形逐一绣1层。挑缝步骤**2**的3个菱形内的分球线,用三角绣与之重叠。

4 用步骤**2**、**3**相同的方法,交替绣制7层菱形绣与三角绣。

5 反复绣3层菱形绣(共10层)。

6 将素球上可以看到的3条分球线拆除。

7 制作手柄,缝在手鞠上。用一束银色线分3股编成麻花绳,两端依自己喜好留好流苏后打结,缝在手鞠上固定。

菱形绣

芥黄色4层、浅黄色2层、深绿色4层

三角绣

紫色7层

← 菱形的绣制方向

⇐ 三角绣的方向

●○○ 最后需拆除的分球线

POM POM MUM
乒乓菊
p.26

素球　素球线=A 粉色（39）、B 蓝色（20）
　　　分球线=A、B 白色（63）
　　　稻壳=各24g

绣线　A 米色（51）、茜红色（42）、白色（63）
　　　腰带=浅绿色（12）、白色（63）、灰青绿色（22）
　　　B 白色（63）、灰色（65）、灰青绿色（22）、浅黄色（02）
　　　腰带=灰色（65）、本白色（01）、白色（63）、灰青绿色（23）

*除特别指定的情况外，通常使用2股线绣。
*图中的单位是厘米（cm）。

制作方法（参考p.46~p.48）

1 制作素球并将素球进行8等分分球。

2 绣制腰带。

① 在赤道的两侧用卷绣缠绕腰带。

② 用2种颜色的线在腰带上重叠绣上挂千鸟绣。

3 在北极侧用菊式绣绣上花朵。

① 测量从北极到赤道的长度，在距北极2/3的分球线上分别钉上8根珠针作为标记。

② 将长度1cm的纸条中心用珠针钉在极点的位置，在起始点（起点1）的分球线上用其他颜色的珠针做好标记。

③ 在起点1的珠针方向位置用指定的线穿针，参考纸条边缘的位置顺时针方向完成上挂千鸟绣1~4的第1层，在起点2处开始绣5~8第1层。使用相同方法，交替在起点1和起点2处绣8层。完成8瓣花。

4 与步骤3中千鸟绣的花朵相交叠。花瓣与花瓣之间（腰带的边缘、千鸟绣的交点）钉上珠针作为标记，使用指定的线（取1股）按起点Ⅰ①~④、起点Ⅱ⑤~⑧的顺序，用千鸟绣来绣1层花朵。

5 在极点位置用指定的线完成结粒绣（绕3圈）作为花芯。

6 在南极侧用步骤 **3**~**5** 的方法完成另一面花朵的绣制。

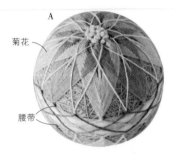

A
菊花
腰带

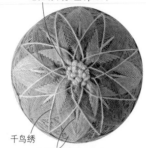

结粒绣（绕3圈，p.87）
千鸟绣
上挂千鸟绣（p.84）

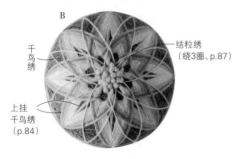

B
千鸟绣
结粒绣（绕3圈，p.87）
上挂千鸟绣（p.84）

千鸟绣

1

2

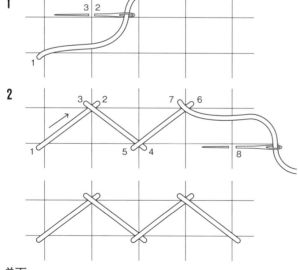

单面

1 从分球线的左侧出针，向右侧的分球线的右边引线，垂直于分球线挑缝。

2 从3出针，在步骤**1**的绣线上交叉向右侧分球线的右边引线，右进、左出挑缝。使用同样方法从左至右、上下交替绣制。

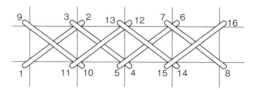

双面

与千鸟绣（单面）相对，用千鸟绣在同一分球线的另一端逆向挑缝与之重叠。

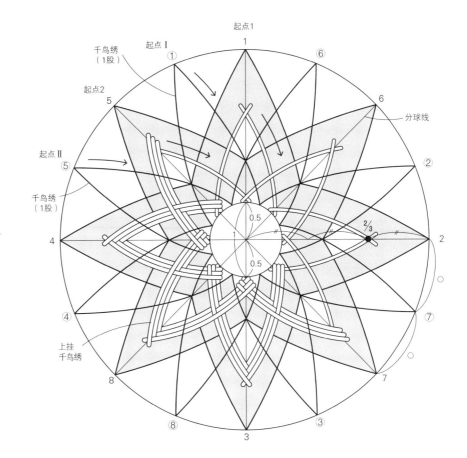

起点1

① 起点 I

千鸟绣
（1股）

起点2

5

⑥

6

分球线

起点 II
⑤

千鸟绣
（1股）

4

0.5
1
0.5

②

2/3

#

#

#

2

上挂
千鸟绣

④

⑦

8

7

⑧

③

3

花朵的配色

上挂千鸟绣
A 8层
起点1=米色8层
起点2=茜红色 8层
B 8层
起点1、2相同=
白色4层、灰色2层、
蓝色1层、灰色1层

千鸟绣
A 白色1层
B 浅黄色1层

结粒绣
A 白色
B 浅黄色

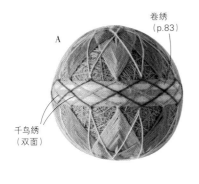

A

卷绣
（p.83）

千鸟绣
（双面）

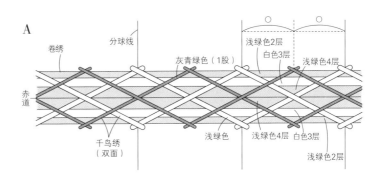

A

卷绣

分球线

灰青绿色（1股）

浅绿色2层
白色3层
浅绿色4层

赤道

千鸟绣
（双面）

浅绿色

浅绿色4层 白色3层

浅绿色2层

腰带的配色

卷绣
A 18层
北极侧=浅绿色4层、白色3层、浅绿色2层
南极侧=浅绿色4层、白色3层、浅绿色2层
B 10层
北极侧=本白色2层、灰色3层
南极侧=本白色2层、灰色3层

千鸟绣（双面）
A 浅绿色、灰青绿色（取1股）
B 灰青绿色、白色（各1股）

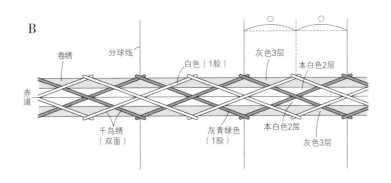

B

卷绣

分球线

白色（1股）

灰色3层
本白色2层

赤道

千鸟绣
（双面）

灰青绿色
（1股）

本白色2层

灰色3层

传统花样

ANNABELLE

安娜贝拉

p.28

周长=20cm 分球=6等分

素球　素球线=A 浅绿色（06）、B 茶色（54）、C 黄绿色（10）
　　　　分球线、辅助线=A、B、C与素球相协调的颜色
　　　　稻壳=各24g

绣线　A 花=白色（63）、浅绿色（06）
　　　　腰带=土黄色（61）、浅金褐色（60）、浅黄色（07）
　　　　B 花=浅青绿色（08）、浅绿色（12）、灰绿色（13）
　　　　腰带=浅金褐色（60）、混合色（62）
　　　　C 花=深粉色（34）、粉色（36）、黄绿色（10）
　　　　腰带=浅黄色（07）、混合色（62）

*除特别指定的情况外，通常使用2股线绣。

制作方法

1 制作素球，并将素球进行6等分分球。

2 在北极面加入辅助线。
　①在赤道与极点的1/2处的分球线上钉上珠针作为标记。
　②在珠针所在的分球线上挑缝，（取1股线）将分球线上6根珠针所在的位置挑缝1圈。

3 在赤道一圈用纺锤绣完成3个交叠的纺锤形腰带。
　①从分球线1开始绣1层纺锤形Ⅰ。
　②从分球线3开始绣1层纺锤形Ⅱ。
　③从分球线5开始绣1层纺锤形Ⅲ。

4 ①使用指定配色在极点处用平绣完成花朵图案。
　②在分球线与辅助线的交点处，用平绣完成花朵图案。
　③用松叶绣在花朵上重叠绣上十字交叉图案。

5 在花朵之间用结粒绣（绕3圈），在十字的松叶绣花朵之间随意绣一些小颗粒。

6 参考步骤**2**、**4**、**5**的同样方法在南极面加入辅助线绣好花朵。

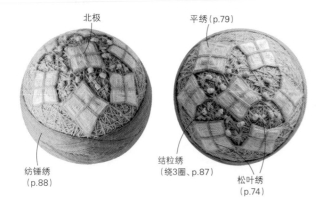

北极　　　　　平绣（p.79）

纺锤绣
（p.88）

结粒绣
（绕3圈，p.87）

松叶绣
（p.74）

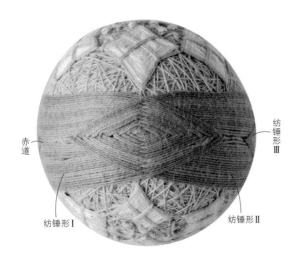

赤道

纺锤形Ⅲ

纺锤形Ⅰ

纺锤形Ⅱ

腰带的配色与绣制方法

3个纺锤形每1层绣1圈，共绣10层，重叠的纺锤形交错形成菱形图案。这是能够绣出精美菱形的刺绣要点。

A 浅金褐色2层→浅黄色1层→浅金褐色1层→土黄色2层→浅金褐色2层→土黄色2层

B 浅金褐色2层→混合色1层→浅金褐色1层→混合色2层→浅金褐色1层→混合色1层→浅金褐色1层

C 浅黄色3层→混合色1层→浅黄色3层→混合色1层→浅黄色2层

腰带的布局图

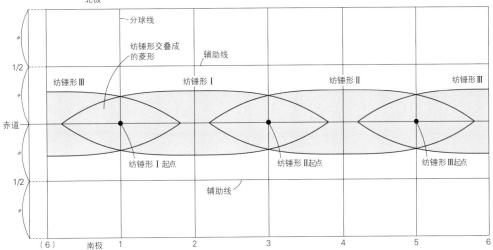

北极

分球线

纺锤形交叠成
的菱形

辅助线

1/2

纺锤形Ⅲ　纺锤形Ⅰ　纺锤形Ⅱ　纺锤形Ⅲ

赤道

纺锤形Ⅰ起点　纺锤形Ⅱ起点　纺锤形Ⅲ起点

1/2

辅助线

（6）南极　1　2　3　4　5　6

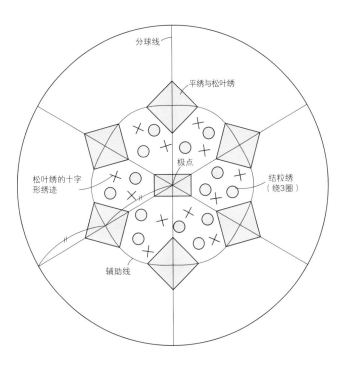

分球线

平绣与松叶绣

松叶绣的十字
形绣迹

极点

结粒绣
（绕3圈）

辅助线

极点处的平绣花朵

在6条分球线中，选出4条作为参考线
进行绣制。

辅助线上的平绣花朵

以分球线与辅助线的交点作为中心，
将分球线作为纵轴，辅助线作为横轴，
进行平绣。

结粒绣与松叶绣的花朵

花朵之间用指定颜色完成结粒绣（绕
3圈），用松叶绣按自己喜欢的样子绣
上十字形。
A 浅绿色、B 浅绿色、C 黄绿色

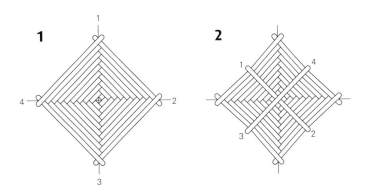

花朵的绣制方法

1 用平绣来完成。
　A 白色8层、浅绿色1层（9层）
　B 浅青绿色6层、青灰色3层（9层）
　C 深粉色3层、粉色5层、黄绿色2层（10层）

2 在平绣上用松叶绣重叠绣上十字形。将平绣
的线迹稍稍用线收紧，将4条边塑造出花瓣的
形状。
　A 白色、B 灰绿色、C 黄绿色

传统花样

PROTEA
帝王花
p.29

周长=20cm 分球=6等分

素球　素球线=蓝色（18）
　　　分球线、辅助线=与素球相协调的颜色
　　　稻壳=24g

绣线　竹篮=浅粉色（51）、浅紫色（52）、茶色（55）、浅棕色（61）
　　　花=粉色（53）、腰带=绿色（15）

*除特别指定的情况外，通常使用2股线绣。
*图中的单位为厘米（cm）。

北极

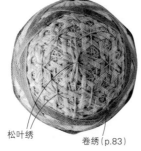

卷绣
(p.83)　松叶绣(p.74)　　松叶绣　　卷绣(p.83)

制作方法

1 制作素球并进行6等分（取1股），在北极与南极加上辅助线（取1股）。
　①在距极点3cm的分球线上钉上珠针做标记。
　②参考珠针的位置在分球线上挑缝1圈连线。

2 在两极的辅助线中用2种颜色的线绣竹篮图案。
　①将辅助线的每条边按图中所示分成5份，钉上4根珠针（2种颜色），用圆珠笔等工具做记号。
　②用2种颜色的线沿方向I卷绣。
　③用步骤②相同方法，沿方向II卷绣。
　④用步骤②相同方法，沿方向III卷绣。在与方向I、II交叉的部分，绣线相互一钻、一越形成竹篮编织的效果。

3 沿辅助线的周围一圈用卷绣完成6根带子，再回到赤道与腰带重叠。
　①从赤道开始，沿北极侧的辅助线的一条边绕线，途经赤道、南极的一条边再回到起点。
　②用步骤①相同方法，用卷绣完成剩余5条边。
　③用卷绣在赤道缠6层，在与分球线相交叠的位置用松叶绣固定。

4 在竹篮图案中用松叶绣完成3种花朵。

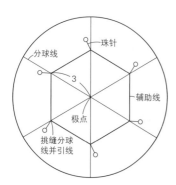

加辅助线的方法

在距离极点3cm的分球线上钉珠针，把每个珠针连起来成一圈辅助线。

分球线

珠针

3

辅助线

极点

挑缝分球线并引线

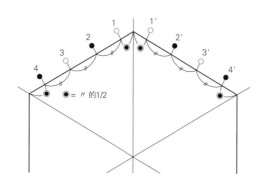

● = 〃 的1/2

用珠针做标记的方法

参考图示将辅助线的2条边用2种颜色的珠针交替分为5份。与其相对的2条边也用同样方法钉上珠针做标记，用圆珠笔等工具做上记号。

松叶绣

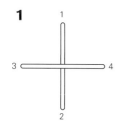

1

2

1 按十字轨迹引线。

2 以步骤**1**的十字交叉点为中心，继续按十字轨迹引线。在需要绣得更密集时只要按同样方法增加十字的重叠数量即可。也有X形、V形以及改变线的粗细等各种各样富于变化的表现形式。

竹篮图案

1

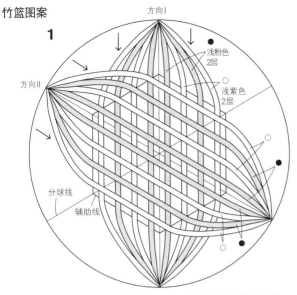

方向Ⅰ
方向Ⅱ
浅粉色 2层
浅紫色 2层
分球线
辅助线

沿方向Ⅰ缠绕2种颜色的线，与下一个方向Ⅱ的绣线相交叠。

2

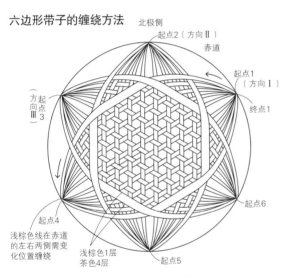

方向Ⅰ
方向Ⅱ
方向Ⅲ

沿方向Ⅲ缠绕2种颜色的线。在与方向Ⅰ、Ⅱ交叉的部分，绣线相互一钻、一越形成竹篮编织的效果。

六边形带子的缠绕方法

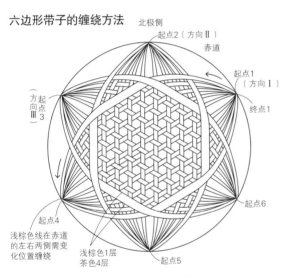

北极侧
起点2（方向Ⅱ）
赤道
起点1（方向Ⅰ）
终点1
（方向起点Ⅲ 3）
起点6
起点4
浅棕色线在赤道的左右两侧需变化位置缠绕
浅棕色1层 茶色4层
起点5

在缠线的交叉点，按方向Ⅰ、Ⅱ、Ⅲ的顺序相叠。

绕线方法

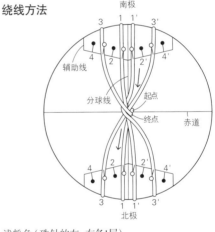

南极
3 1 1' 3'
4 4'
辅助线
分球线
起点
终点
赤道
4 4'
3 1 1' 3'
北极

浅粉色（珠针的左、右各1层）

从手边的赤道开始→北极1→在对面的赤道相交→南极1'→
回到起点→北极3→在对面的赤道相交→南极3'→
回到起点→北极1'→在对面的赤道相交→南极1→
回到起点→北极3'→在对面的赤道相交→南极3→
回到起点。
换线时，用同样方法沿珠针2、4、2'、4'的顺序缠绕即可。

赤道上腰带的缠绕方法

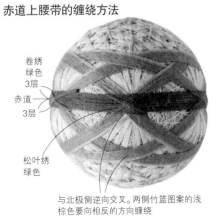

卷绣 绿色 3层
赤道 3层
松叶绣 绿色

与北极侧逆向交叉。两侧竹篮图案的浅棕色要向相反的方向缠绕

花朵的绣制方法

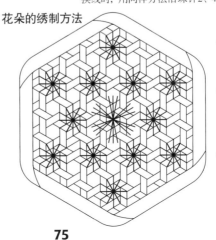

*中心的花朵（粉色）
　在竹篮的花纹正中依图示每3针为一组绣3组松叶绣。

*周围的花朵（粉色）
　在竹篮中的三角形相交处绣3针。绣松叶绣，在3针的松叶上再绣一次松叶绣（取1股）。

*外侧的花朵（粉色）
　同上方法，完成6针松叶绣。

传统花样

HIGANBANA
彼岸花
p.27

周长=20cm 分球=无须分球

素球　素球线=深灰色（68）
　　　稻壳=24g

绣线　朱红色（43）、珊瑚粉色（42）、浅蓝色（16）、灰色
　　　（65）

*除特别指定的情况外，通常使用2股线绣。

制作方法（参考p.52、p.53）

1 制作素球。

2 在北半球和南半球绣2朵大花A。

　①裁剪16等分尺，并用珠针暂时固定在素球上。

　②参考等分线的位置插上16根珠针。

　*用2种颜色的珠针交替做标记，便于绣制。

　③决定起点位置、钉上珠针做标记。

　④保留起点与步骤②的珠针，将等分尺和固定等分尺用
　　的珠针移除。

　⑤绣制松叶绣。

3 参考步骤2的方法在赤道一圈随意绣4朵大花B。

4 在大花A与大花B之间，穿插绣制一些中花和小花。

　*中花、小花是用8等分的松叶绣重叠2次绣制。参考样品，取4股、2股、
　　1股线来绣制都可以，自由发挥，让作品富于变化。

　*中花是否使用等分尺、绣制多少针都不用非常严格，参考小花的等分
　　尺，按自己喜欢的样子来绣制即可。

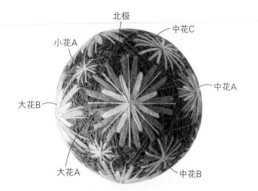

北极
小花A　中花C
大花B　中花A
大花A　中花B
大花A　中花B

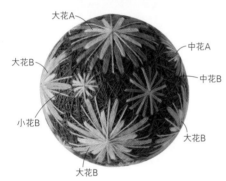

大花A
大花B　中花A
大花B　中花B
小花B
大花B
大花B

松叶绣（p.74）的变化

Ⅰ 大花A（B）直径3.8cm，中花A 直径2.2cm
　朱红色（珊瑚粉色）、浅蓝色、灰色

　1 参考标记用4股线绣。

　2 在步骤**1**之间的8处用4股线绣（每间
　　隔2针绣1次）。

　3 在步骤**2**的空白处用1股线绣。

Ⅱ 中花B（C）直径1.4~2cm
　朱红色（浅蓝色）、珊瑚粉色（灰色）

Ⅲ 小花A（B）直径1cm
　朱红色（浅蓝色）、灰色（1股）

等分尺

16等分（直径3.8cm、2.2cm）

8等分（直径2cm）

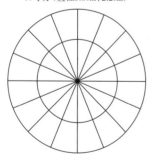

Ⅰ

①用4股线绣

②在①的¾处用4股线绣
　（每间隔2针绣1次）

③用1股线绣

Ⅱ、Ⅲ

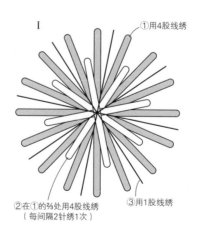

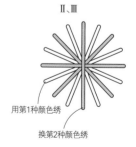

用第1种颜色绣

换第2种颜色绣

传统花样

周长=20cm 分球=无须分球

PRISM

棱镜
p.32

素球	素球线=水蓝色（17）
	稻壳=24g
绣线	毛线=粉色、橙色、黄色、本白色

*参考样品，线的颜色、粗细、马海毛、混纺花线等可依喜好自由组合。

*全部使用1股线绣。

制作方法

1 制作素球。

2 自由绣制大小不一的三角形。

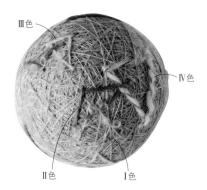

Ⅲ色 　 Ⅳ色 　 Ⅱ色 　 Ⅰ色

三角绣

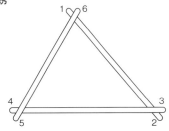

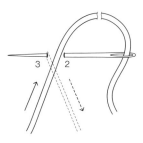

1 从1出针。

2 将2和3转到正面，2（右）进、3（左）出在素球上挑缝。

3 参考步骤**2**的方法，将4、5转到正面，4进、5出在素球上挑缝。

4 向6引线。

并不仅限于绣制单独的三角形，绣制多个三角形时相互交错、重叠，富于动感和变化，让整个作品轻快地律动起来。

传统花样

DIAMOND
钻石
p.32

周长=24cm 分球=组合8等分

素球　素球线=白色（63）

　　　分球线=与素球相协调的颜色

　　　稻壳=42g

绣线　中粗毛线=苔绿色、黄色、紫色、玫瑰色、紫红色

*全部使用1股线绣。

*根据使用的线材粗细不同，层数也需要进行相应的变化以使球
面线迹整齐美观，同一作品尽量使用同样粗细的线。

制作方法

1 制作素球，并将素球进行组合8等分。

2 在分球线组成的6个方形内完成平绣。

　①在距极点1/2距离的方形对角线上，插上珠针做标记。

　②将6个方形逐个进行1层平绣。

3 在8个大三角形内完成三角绣。

　①在步骤**2**的其中3个方形的内侧挑缝，绣制三角形。

　②用步骤①相同方法，将剩余7个三角形分别绣制1层。

4 方形和三角形逐层交替反复绣制，将素球完全覆盖。

*样品为7层，实际层数可根据线的粗细进行相应调整。

5 在三角绣穿插交会的方形图案上用松叶绣完成花芯部
　分。

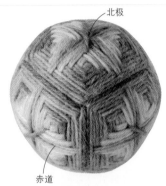

北极

赤道

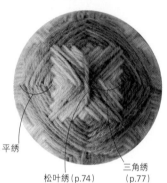

平绣

松叶绣（p.74）　　三角绣
　　　　　　　　　（p.77）

松叶绣的进针方法

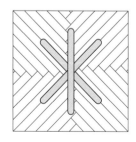

颜色构成与刺绣顺序

第1层=平绣（苔绿色）→三角绣（黄色）

第2层=平绣（苔绿色）→三角绣（黄色）

第3层=平绣（紫色）→三角绣（黄色）

第4层=平绣（苔绿色）→三角绣（黄色）

第5层=平绣（苔绿色）→三角绣（黄色）

第6层=平绣（苔绿色）→三角绣（黄色）

第7层=平绣（紫色）→三角绣（玫瑰色）

最后=松叶绣（紫红色）

标记用珠针的位置

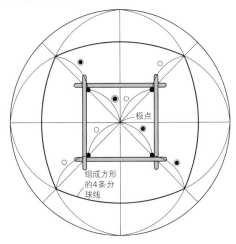

极点

组成方形的4条分球线

平绣与三角绣的位置

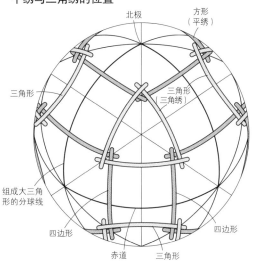

北极

方形（平绣）

三角形

三角形（三角绣）

组成大三角形的分球线

四边形

四边形

赤道

三角形

绣迹的方向

平绣=苔绿色、紫色=➡
三角绣=黄色=⇨

交叉绣制（平绣与三角绣）（☆）

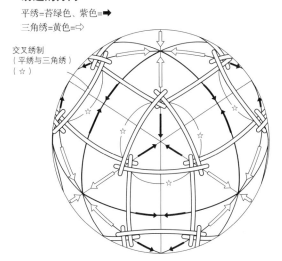

平绣（方形绣、长方形绣）

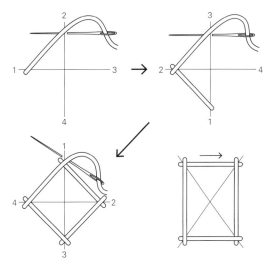

垂直于4条分球线挑缝绣制方形。使用方形同色的绣线。绣制长方形，同样垂直于分球线挑缝。继续绣制第2层时，分球线从右进针、左上出针，从绣迹起点的上方出针。

交叉绣制（平绣与三角绣）

平绣与三角绣相互重叠，部分绣线会被2层重叠的绣线完全盖住。

1 绣制挑缝4条分球线而完成的方形。

2 在方形的角的内侧挑缝完成三角绣。

3 反复绣制步骤1、2的每1层，完全满绣，使绣线遮挡住素球。

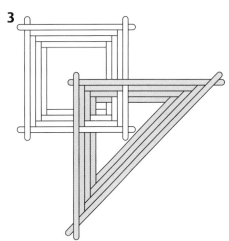

传统花样

TRIANGLE

三角

p.32

周长=20cm 分球=组合8等分

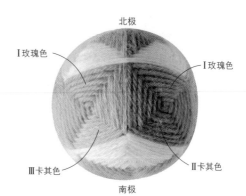

北极

Ⅰ玫瑰色

Ⅰ玫瑰色

Ⅲ卡其色

Ⅱ卡其色

南极

素球 素球线=白色（63）

分球线=与素球相协调的颜色

稻壳=24g

绣线 中粗毛线=玫瑰色、卡其色、芥黄色、本白色

*全部使用1股线绣。

*根据使用的线材粗细不同，层数也需要进行相应的变化以使球
面线迹整齐美观，完全遮盖素球，尽量使用同样粗细的线。

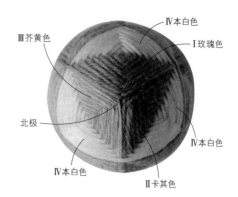

Ⅳ本白色

Ⅲ芥黄色

Ⅰ玫瑰色

北极

Ⅳ本白色

Ⅳ本白色

Ⅱ卡其色

制作方法（参照p.77）

1 制作素球，并将素球进行组合8等分分球，此时可以看
到在赤道与极点之间的大三角形。

2 将大三角形的6等分分球线与三边相交的点所构成的逆
三角形的一角作为起点，插上珠针做标记。

3 将8个三角形分别绣1层。

①取1种颜色的绣线绣制第1层三角形（第1个）。

②将步骤①周围的3个三角形分别用三种其他颜色的绣
线绣1层（第2~4个）。

③与步骤①、②相同，将剩余的4个三角形绣完。

4 参考步骤**3**的相同方法，绣制8个三角形的第2层。此时，
压住第1层的线迹挑缝素球即可。

5 直到绣线完全覆盖住素球，需要反复进行步骤**4**。

*样品中共绣9层。实际可根据使用毛线的粗细不同进行相应调整。

交叉绣制（三角绣）

由于三角形每1层相互交叉重叠绣
制，部分绣线在重复2次后就会被
新的绣线遮盖住。2个三角形相互
重叠的点在起始的位置。

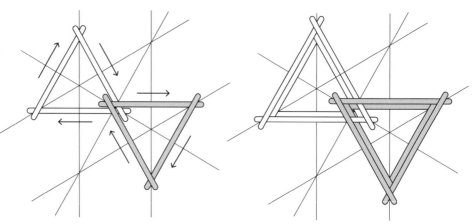

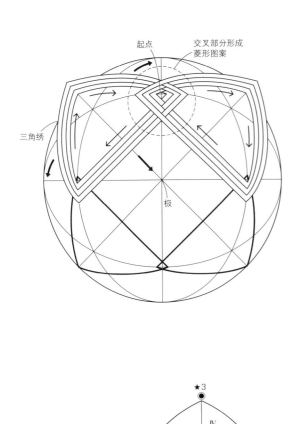

起点

交叉部分形成
菱形图案

三角绣

极

绣制方法

1 以大三角形的一边与分球线（6等分）的交点为对称点，绣好三角形后回到起点。

2 用其他颜色的线从起点（顶点的内侧）出针，再向相邻大三角形的方向绣制1个三角形。

3 用同样方法重复绣制三角形，共完成8个三角形后，回到步骤**1**的三角形。

4 参考步骤**1**~**3**的方法，反复逐层绣制8个三角形。

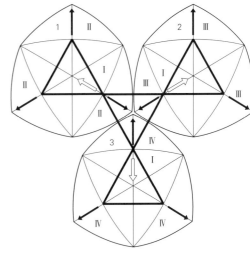

绣制时的走线方向

正中央I号色三角形的3个顶点与相邻三角形会合，将II、III、IV3种颜色按箭头方向绣制1层，此时正中央三角形的内角会被3种颜色的小三角形覆盖住。

配色图

绣制结束时8个大三角形的轮廓内会交会出小三角形并与其同色。

1、★=II 卡其色

2、★=III 芥黄色

3、★=IV 本白色

4、☆=I 玫瑰色

4种色每色2个。内侧为三角轮廓外的三种颜色。

★1~3的展开图为从正面大三角形角度无法看到的部分。

●=北极

◎=南极

81

WREATH
花环
p.33

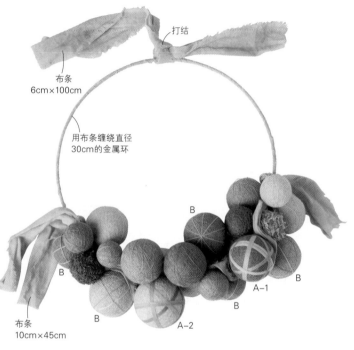

周长=18cm、20cm（12~24cm）
分球=无须分球（6等分、8等分、10等分、16等分、8等分组合）
*（ ）内为素色、分球的手鞠。

素球（A-1,A-2=卷绣手鞠、B=分球手鞠、C=素色手鞠）

　　素球线=A-1 朱红色（42）、A-2 浅橙色（38）

　　稻壳=A-1 19g、A-2 24g

　　B 周长18cm、20cm皆可

　　16等分=浅黄色（44）

　　10等分=浅红棕色（53）

　　8等分=朱红色（42）

　　组合8等分=粉色（31）

　　6等分=浅粉色（39）

　　稻壳=19g、24g

　　C 周长12~18cm 选喜欢的颜色共17个

　　稻壳=5~19g

绣线（A-1、A-2=卷绣手鞠、B=分球手鞠）

　　A-1 橙色（41）、浅橙色（38）、白色（63）、黄色（45）、
　　浅茶色（59）、米色（58）

　　A-2 朱红色（42）、浅橙色（38）、玫瑰色（33）、橙色
　　（41）、芥黄色（48）、米色（58）、浅灰粉色（30）

　　B16等分=白色（63）、浅粉色（39）、芥黄色（48）

　　10等分=米色（51）、浅粉色（39）

　　8等分=浅金色（46）、芥黄色（48）

　　组合8等分=白色（63）、浅粉色（39）、粉米色（52）

　　6等分=浅粉色（37）、珊瑚粉色（40）

　　*除特别指定的情况外，通常使用2股线绣。
　　*图中的单位为厘米（cm）。

其他　金属环（直径30cm）=1个

　　制作艺术花朵时需要使用的金属丝=适量

　　手染布=适量

打结

布条
6cm×100cm

用布条缠绕直径
30cm的金属环

B

B

B

A-1

B

布条
10cm×45cm

B

A-2

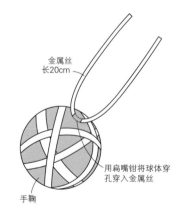

金属丝
长20cm

用扁嘴钳将球体穿
孔穿入金属丝

手鞠

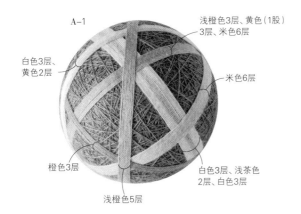

A-1

白色3层、
黄色2层

浅橙色3层、黄色(1股)
3层、米色6层

米色6层

橙色3层

白色3层、浅茶色
2层、白色3层

浅橙色5层

制作方法

1 制作素球。

2 用卷绣缝制带子。

以任意位置为起点，层数、颜色自由组合，在素球上重复缠绕带子。

3 加入分球线的手鞠、素色的手鞠，也可根据喜欢的颜色和大小搭配，共制作22个。

4 手鞠全部做好后用金属线穿起来。

挑缝素球1~1.5cm，留20cm左右剪断并将金属丝弯曲成U形。

5 用布条完全缠绕金属环。

6 将步骤**4**完成的手鞠固定在步骤**5**完成的金属圈上。将数个手鞠利用金属丝整形，固定在金属环上。

7 在金属环的3处分别用布条打结装饰。

1

2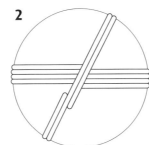

卷绣的要点

1 取2股线整齐地缠绕，并收针。

2 需缠绕2条带子时，将其中1条的起针和收针位置用新的带子遮挡隐藏起来。

1

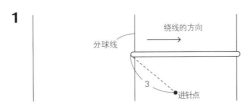

绕线的方向

分球线

3

进针点

2

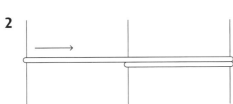

3

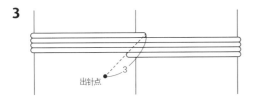

3

出针点

卷绣

1 距起点3cm左右处进针并从起点出针、反复缠绕绣线。

（在有分球线时，从分球线的左侧出针）

2 如果绣线在制作过程中拧在一起了，挑起绣线重新整理后继续绕线。

3 将指定颜色按所需层数缠绕，在过起点的位置入针，绕完线从结束点3cm左右的位置出针剪线。

（在有分球线时，从分球线的右侧出针）

传统花样

SWALLOWTAILS
燕尾蝶
p.34、p.35

素球　素球线＝A 黑色（69）、B 白色（63）
　　　分球线＝A 白色（63）、B 黑色（69）
　　　稻壳＝各24g

绣线　A 白色（63）、B 黑色（69）

*除特别指定的情况外，通常使用2股线绣。
*图中的单位为厘米（cm）。

周长＝20cm　分球＝24等分

制作方法（参考p.49）

1 制作素球，取1股线将素球进行24等分。

2 缠绕腰带。

①在赤道的两侧分别用卷绣缠绕1层。

②在步骤①上绣制重叠的双面千鸟绣。

③在步骤②的两侧用卷绣分别缠绕2层。

3 用上挂千鸟绣与下挂千鸟绣完成蝴蝶翅膀。

①将长度1.2cm的纸条中心用珠针固定在北极（距极点0.6cm）。

②测量腰带与极点之间分球线的长度，在距极点2/3的位置钉上珠针做标记。

*3、5、7、9、11（右侧翅膀）
　14、16、18、20、22（左侧翅膀）

③将纸条对准分球线2，绣线穿针从纸条边缘位置出针，作为上挂千鸟绣的起点。

④第1层绣到分球线11的位置后，从起点的绣线正上方出针绣第2层。

⑤用同样方法，完成分球线2~11的第3层绣制。

⑥接下来，4~7层使用下挂千鸟绣完成。

⑦在翅膀4个凹陷处（分球线4、6、8、10）的边缘，用结粒绣（绕3圈）点缀，右侧翅膀便完成了。

⑧按照步骤③~⑦的方法绣制，完成左侧翅膀。

4 用纺锤绣完成蝴蝶的身体部分。

①在分球线1与24的正中间，距极点1cm的位置钉上珠针做标记。

②绣线穿针从珠针处出针作为纺锤绣的起点，绣制3层。

5 分球线1、24作为蝴蝶的触角，每条绣一个结粒绣（绕3圈），完成北极侧的蝴蝶。

6 依步骤 **3** ~ **5** 的方法完成南极侧的蝴蝶。

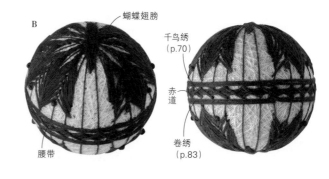

B

蝴蝶翅膀

千鸟绣
（p.70）

赤道

腰带

卷绣
（p.83）

上挂千鸟绣

分球线垂直进针，将上一层的绣线全部挑缝后出针。随着层数的增加，宽度也逐渐增加，重叠的绣线最后会变得立体。继续千鸟绣的同时，极点一侧的入针点会不断向上，这样的绣制方法被称为上挂千鸟绣。

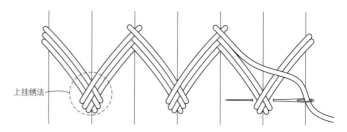

上挂绣法

下挂千鸟绣

比上一层的绣线稍宽一些，挑缝小面的分球线，最后交叉部分与上一层毫无间隙地并列为一个平面。继续千鸟绣的同时，极点一侧的入针点会不断向下，这样的绣法被称为下挂千鸟绣。

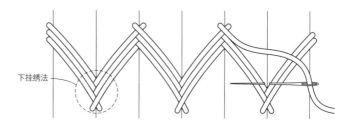

下挂绣法

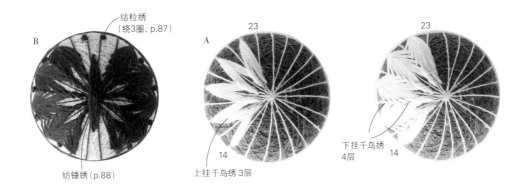

结粒绣
（绕3圈、p.87）

B

纺锤绣（p.88）

A

23

上挂千鸟绣 3层

23

下挂千鸟绣
4层

14

14

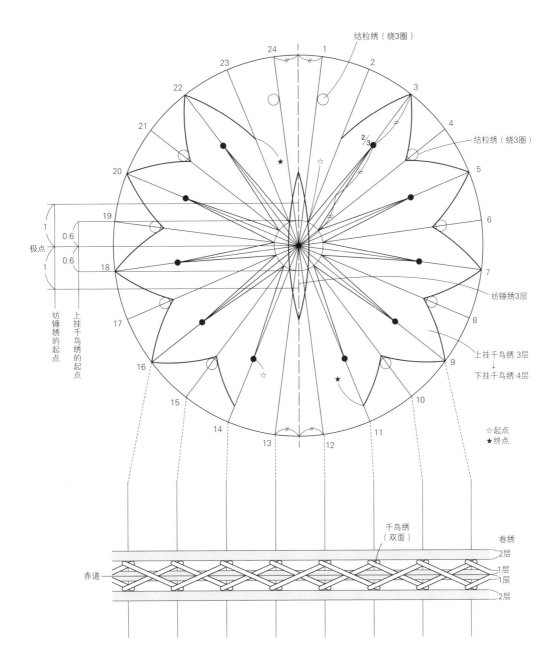

结粒绣（绕3圈）

24 1
23 2
22 3
21 4
结粒绣（绕3圈）
20 5
19
0.6
极点 2/3
0.6
18 6
17 7
纺锤绣3层
16 8
15 9
14 10
13 12 11

上挂千鸟绣 3层
下挂千鸟绣 4层

纺锤绣的起点
上挂千鸟绣的起点

☆起点
★终点

千鸟绣
（双面）

卷绣
2层
1层
赤道
1层
2层

传统花样

SNOWFLAKES
雪花
p.37

周长=A 16cm、B 20cm　分球线=无须分球

素球　素球线=

　　A-1 蓝色（18）、A-2 白色（63）

　　B 白色（63）

　　稻壳=A 12g、B 24g

绣线　A-1 白色（63）、水蓝色（16）

　　A-2、B 白色（63）

　　A-1、A-2、B

　　金属绣线 银色（DMC DiamantD168）

*除特别指定的情况外，通常使用2股线绣。

制作方法（参考p.52）

1 制作素球。

2 使用指定的等分尺、指定的线依喜好绣制3种结晶图案。

3 在结晶图案之间点缀一些结粒绣（绕3圈）。

结晶图案

结粒绣
（绕3圈、p.87）白色

1 完成12等分的松叶绣（p.74）。
　　A-1=白色、水蓝色，A-2、B=白色

2 图中的○与●所绣三角绣（p.77）相互重叠。
　　A-1、A-2、B= 银色（取1股）

3 图中的△与▲的三角绣重复绣2次。
　　A-1=水蓝色、白色，A-2、B=白色（取1股）

结晶图案 I

12等分尺（p.87）

结粒绣
（绕3圈、p.87）白色

结晶图案Ⅲ

等分尺

6等分（直径3.5cm）

12等分（直径3.7cm）

1、2

3

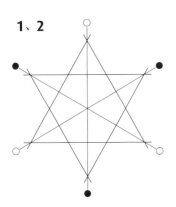

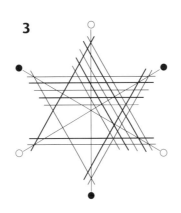

结晶图案Ⅲ

6等分尺

1 完成6等分的松叶绣（p.74）（白色）。

2 在图示的○与●位置完成重叠的三角绣（p.77）。

　　A-1、A-2、B=银色（取1股）

3 在步骤**2**的内侧重叠绣制4圈三角绣。

　　A-1=水蓝色→白色（取1股）→水蓝色→银色（取1股）

　　A-2、B=白色→白色（取1股）→白色→银色（取1股）

结晶图案Ⅱ

12等分尺

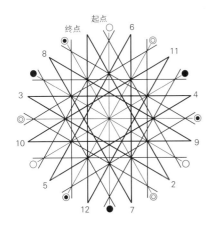

1 完成12等分的松叶绣（p.74）（白色）。

2 完成图示的○、●、◉、◎三角绣（p.77）（银色1股）。

3 按1~13的顺序绣制后回到1（白色）。

结粒绣（绕3圈）

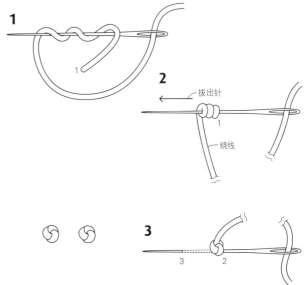

1 绣线在针尖上绕3圈。

2 一边拉紧线一边将所绕的线聚拢在一起拉向素球，用手指将缠绕的线结按住，并顺箭头方向拔出针。

3 在步骤**2**完成的小线结处进针，约3cm处出针。需要绣多个结粒绣时，在线结的位置进针，下一个线结的位置出针。反复完成步骤**1~3**。

传统花样

GARDEN
花园
p.38

周长=26cm 分球=组合8等分+辅助线

素球　素球线=灰色（65）

分球线=与素球相协调的颜色

辅助=深绿色

绣线　本白色（01）、浅粉色（38）、青绿色（22）、浅黄色
（02）

*除特别指定的情况外，通常使用2股线绣。

*图中的单位为厘米（cm）。

制作方法

1 制作素球，将素球进行组合8等分，并加上辅助线。

2 辅助线的分割面有6个方形与8个三角形。布局图、绣制
方法参考图示，分别完成每一个图案。

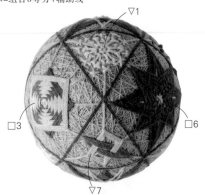

布局图

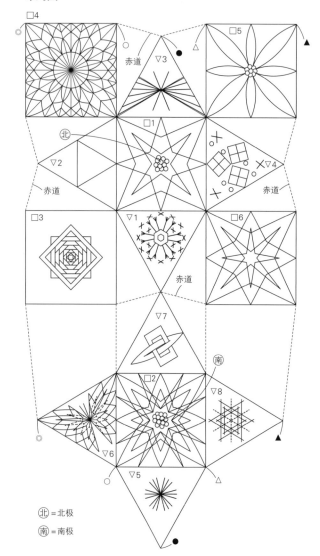

⊕ =北极

⊛ =南极

纺锤绣

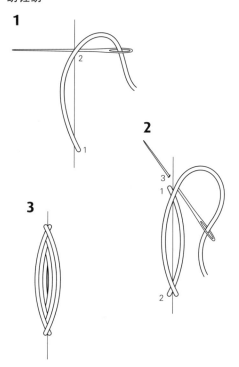

1 在起点位置的分球线左侧出针，将素球旋转180°。垂
直于分球线在素球上挑缝。

2 再次转回起点位置，在分球线处右侧进针、左上出针挑
缝。

3 重复步骤**1**、**2**的方法，按指定层数绣制。

88

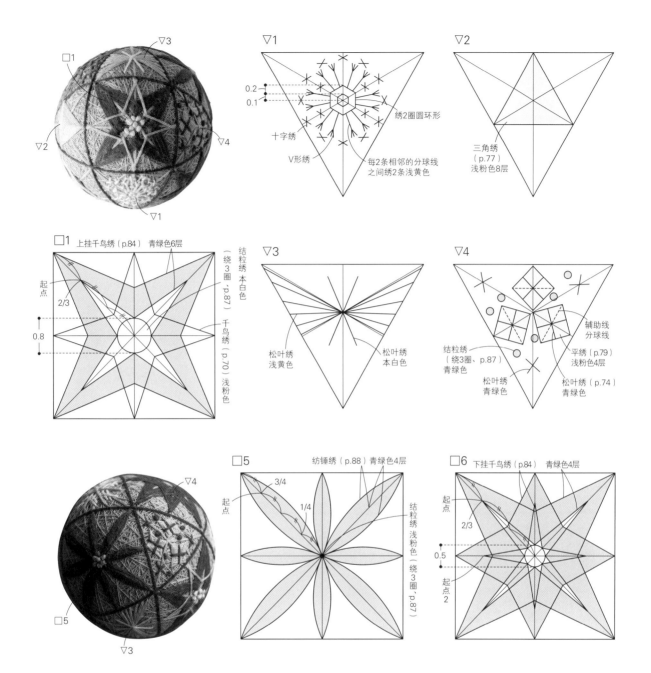

▽1
0.2
0.1
X
十字绣
V形绣
绣2圈圆环形
每2条相邻的分球线
之间绣2条浅黄色

▽2
三角绣
（p.77）
浅粉色8层

□1
上挂千鸟绣（p.84）　青绿色6层
起点
2/3
0.8
结粒绣
（绕3圈
'p.87）
本白色
千鸟绣
（p.70）浅粉色

▽3
松叶绣
浅黄色
松叶绣
本白色

▽4
结粒绣
（绕3圈、p.87）
青绿色
松叶绣
青绿色
辅助线
分球线
平绣（p.79）
浅粉色4层
松叶绣（p.74）
青绿色

□5
纺锤绣（p.88）　青绿色4层
起点
3/4
1/4
结粒绣
浅粉色
（绕3圈
'p.87）

□6
下挂千鸟绣（p.84）　青绿色4层
起点
2/3
0.5
起点
2

□1 木兰花（参考p.46~p.48）
分球线的中心起2/3的位置作为起点完成6层上挂千鸟绣。千鸟绣的
花朵相交叠，在中心位置用结粒绣绣上花芯。

▽1 蒲公英的绒球(参考p.52、p.53)
在中心绣2圈环形。沿环形边缘在每两条相邻分球线之间绣2条绒
球的芯，在芯的末端绣上V形。V形的外面再用十字绣法加上一些小
绒毛。

▽2 三角绣
在3条分球线上挑缝，绣好8层三角形。

▽3 松叶绣的蝴蝶（参考p.62、p.63）
在分球线组成的2个三角形中绣松叶绣，中心绣上X形。

▽4 安娜贝拉（参考p.72、p.73）
参考图示在分球线上垂直绣上辅助线，用平绣完成4层方形并用松
叶绣勾勒出花朵的形状，周围点缀一些结粒绣与十字形的松叶绣。

□5 纺锤绣的花
在距分球线中心1/4和3/4的位置绣制4层纺锤形花瓣一直顶到方框
的边缘，在中心加入一些结粒绣作为花芯。

□6 下挂千鸟绣的花
以方形的中心2/3的位置为起点1、起点2，交替绣制4层下挂千鸟绣。

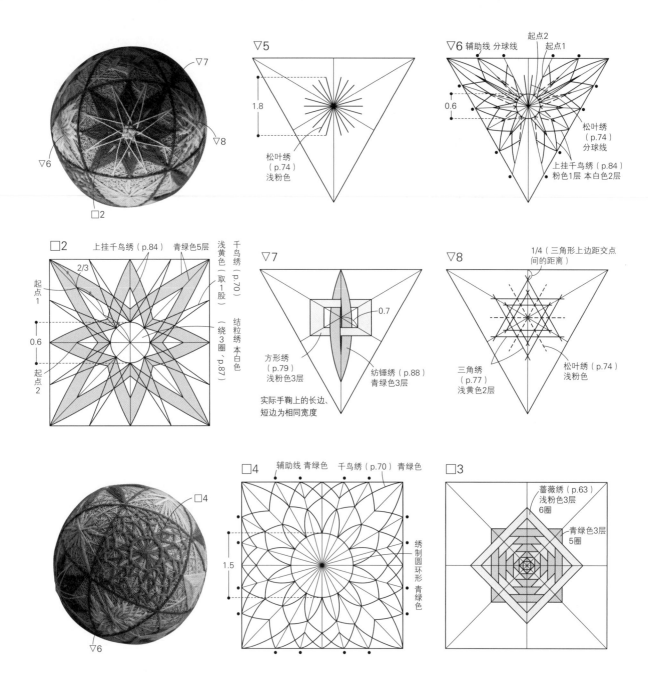

▽5

松叶绣
（p.74）
浅粉色

1.8

▽6 辅助线 分球线　起点2　起点1

0.6

松叶绣
（p.74）
分球线

上挂千鸟绣（p.84）
粉色1层 本白色2层

□2　上挂千鸟绣（p.84）　青绿色5层

浅黄色（取1股）　千鸟绣（p.70）　结粒绣 本白色（绕3圈，p.87）

起点1

0.6

2/3

起点2

▽7

0.7

方形绣
（p.79）
浅粉色3层

纺锤绣（p.88）
青绿色3层

实际手鞠上的长边、短边为相同宽度

▽8

1/4（三角形上边距交点间的距离）

三角绣
（p.77）
浅黄色2层

松叶绣（p.74）
浅粉色

▽6

□4　辅助线 青绿色　千鸟绣（p.70）青绿色

1.5

绣制圆环形 青绿色

□3

蔷薇绣（p.63）
浅粉色3层
6圈

青绿色3层
5圈

□2 升级版八重菊（参考p.46~p.38、p.70、p.71）
在分球线的中心2/3的位置起针，起点1、起点2交替绣制5层上挂千鸟绣。再在花瓣之间用千鸟绣勾勒1圈，最后在花朵中央点缀一些结粒绣作为花芯。

▽5 松叶绣的花（参考p.76）
在6条分球线的两两之间绣制3条松叶绣（共18条）。

▽6 蝴蝶（参考p.62）
在每对相邻分球线之间加上两条辅助线，从起点1开始在8条分球线上绣3层上挂千鸟绣。用同样方法完成另一面翅膀。正中央加入松叶绣。

▽7 长方形与纺锤形扭转（参考p.58、p.59）
在4根分球线的起点位置做标记（距中心0.7cm），用平绣完成长方形的图案。在长方形的长边相互交错扭转绣制纺锤形，直到三角形的上边为止。

▽8 雪花（参考p.86）
每3根间隔的分球线为一组分别挑缝2组分球线，挑缝出的三角形图案相互交错组成星形图案，最后在上面重叠点缀松叶绣。

□4 蕾丝花（参考p.65）
给每对相邻分球线之间加入2条辅助线，中心绣制圆环，绣制4层千鸟绣一直顶到方框的四条边。

□3 蔷薇绣（参考p.64）
分球线的交点作为中心，一边绣一边将图案旋转90°，用平绣完成3层后换颜色旋转继续绣制，直到完成指定的圈数。

传统花样

VIOLA
角堇
p.4

周长=20cm
分球=B-1、B-2仅分赤道

素球 素球线=A 深绿色（15）、B-1 浅绿色（06）、
B-2 深绿色（15）
分球线=与素球相协调的颜色
稻壳=各24g

绣线 A 浅紫色（27）
布=深蓝紫色（20）、浅紫色（27）、黄色（04）
B-1 黄色（04）、浅紫色（27）
腰带=黄色（45）、茶色（55）、紫红色（25）
布=黄色（04）、深蓝紫色（20）
B-2 黄色（04）、浅紫色（24）
腰带=黄色（04）、浅紫色（24）、紫色（28）
布=黄色（04）、浅紫色（27）

*除特别指定的情况外，通常使用2股线绣。
*图中的单位为厘米（cm）。

制作方法

A（参考p.49）

1 从草木染布上剪下边长3cm的正方形并将其修剪为圆
形。（浅紫色6片，黄色3片，深蓝紫色3片）

2 将步骤1的布片对折，再将浅紫色和黄色、浅紫色和深
蓝紫色布片两两从侧面拼接在一起，用珠针固定在素球
的任意位置，将这里作为北极。

3 将步骤2的布的中心用1股线完成松叶绣作为花芯。

4 参考步骤3的方法在南极、赤道4处（约为每个4等分点
处）分别缝上布花。

*完全享受自由发挥的乐趣。

B-1、B-2（参考p.49）

1 从草木染布上剪下边长3cm的正方形并将其修剪为圆形。
B-1 黄色6片、深蓝紫色8片
B-2 黄色6片、浅紫色8片

2 决定北极与南极，并在赤道等距离钉上4根珠针。

3 取1股线绣赤道与分球线。

4 在赤道的中心分别距离、北1.5cm（共3cm）处钉上珠针
做标记，用3种颜色的线变换缠绕，自由地在这个范围
内缠绕。

5 将步骤1的1片布片用珠针暂时固定在北极，在中心用1
股线绣16针松叶绣，最后完成布花。

6 在北极完成其余6朵布花，与步骤5同样方法固定。首
先要合理安排布片的布局。

7 在南极侧用步骤5、6的方法完成另外7朵布花的绣制。

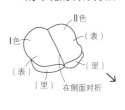

A

深蓝紫色
浅紫色
黄色
浅紫色
松叶绣
浅紫色(p.74)

B-1、B-2
（ ）为B-1

黄色
（深蓝紫色）
松叶绣 黄色
（p.74）
浅紫色
（黄色）
松叶绣
浅紫色
腰带
卷绣
（p.83）
参照下图

B-2 腰带的缠绕方法
参考图示使用3种颜色的线绣制

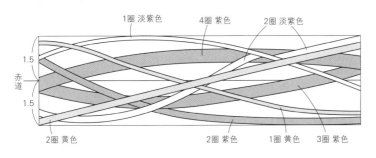

1圈 淡紫色
4圈 紫色
2圈 淡紫色
1.5
赤道
1.5
2圈 黄色
2圈 紫色
1圈 黄色
3圈 紫色

A的布花的制作方法

Ⅱ色
I色
（表）
（表）
（里）
（里）
在侧面对折
1.5
松叶绣

传统花样

CHRISTMAS BAUBLES
圣诞小物
p.36

周长=20cm 分球=8等分

素球 素球线=A 灰色（66）、B 白色（63）
分球线=A、B 与素球相协调的颜色
稻壳=各24g

绣线 A 白色（63）
B 浅灰色（64）
*除特别指定的情况外，通常使用2股线绣。

其他 悬挂手鞠用线
*图片中的单位为厘米（cm）。

制作方法

1 制作素球，并将素球进行8等分分球。

2 纵向分球线与横向的赤道将大菱形进行4等分（赤道1圈共4个），参考图示加入2条辅助线。

3 绣制上柱丁鸟绣（纵向八重菊）。

①以辅助线与赤道的交点作为极点，参考图示位置在2/3的位置钉上8根珠针作为标记。

②从起点1开始进行绣制，钉上珠针的分球线，右侧的分球线（距极点0.5cm）交错挑缝回到起点（1~4）。

③从起点2开始用同样方法绣制1圈，完成第1层后回到起点位置（5~8）。

④用步骤②、③相同方法绣制7层完成1朵花。

⑤用步骤②~④相同方法将剩余的3个花朵绣完。

5 移除花朵之间的分球线。

6 作为饰物使用时，只要依喜好决定长短颜色来选穿成线圈固定在北极即可。

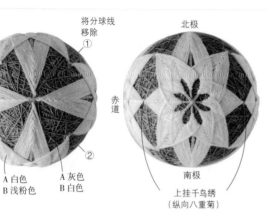

将分球线移除①　北极

④

③　②

A 白色　A 灰色
B 浅粉色　B 白色

赤道

南极

上挂千鸟绣
（纵向八重菊）

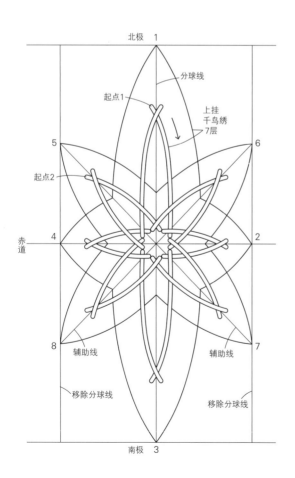

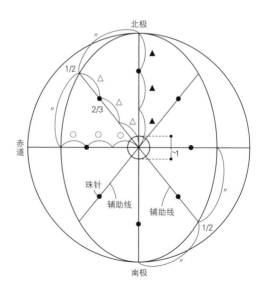

传统花样

ICE CREAM
冰淇淋
p.56

周长=22cm 分球=无须分球

素色手鞠　素球线=A 水蓝色（17）、茶色（54）、浅粉色
　　　　　　　（30）、白色（63）
　　　　　　　B 紫红色（34）、黄色（03）、浅橙色（38）
　　　　　　稻壳=各29g
其他　长针（大的缝纫针、钢丝或烧烤用铁扦子等）
　　　　冰淇淋用锥形蛋筒
　　　　*图中的单位为厘米（cm）。

制作方法

1 制作各种颜色的素色手鞠。

2 用长针将相应数量的素色手鞠从中心穿起来。

　　*针的长度不够时，用多根针逐一连接每颗手鞠，最后一起组装起来即
　　可。

　　*使用长针时，需充分小心。

3 将步骤**2**完成的素色球放入锥形蛋筒中。

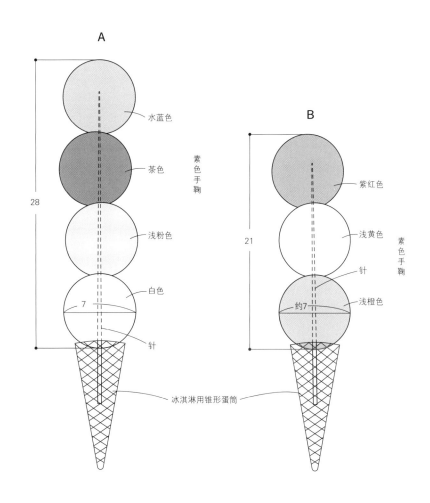

A

水蓝色
茶色
浅粉色
白色
针

28

7

素色手鞠

B

紫红色
浅黄色
针
浅橙色

21

约7

素色手鞠

冰淇淋用锥形蛋筒

关于作品

p.14
夏蝶

夏日初更，用传统的菱形纹样表现如妖精般飞舞的蓝色蝴蝶。2种立式菱形相互重叠，在重叠处浮现出小小的菱形。用这象征生命的菱形来表现寓意再生与灵魂的蝴蝶，是蕴含神秘力量的手鞠。

p.4
角堇

这是为早春的生活增添灵动色彩的角堇。剪下圆形的草木染布，用松叶绣将其缝制在素球上作为花朵，完成一款新型手鞠。请在作品中自由发挥，遵从内心感受来享受制作手鞠的乐趣。

p.15
万寿菊

用万寿菊所染的黄色为主色调，静静绽放的万寿菊与周围翩翩飞舞的蝴蝶相映成趣。令人渴望的美丽传统纹样仿若雕刻般将菊纹深深印刻在手鞠上。

p.6
蒲公英的绒球

黄色的绒球散落成了绒毛，飞向天空中旅行。愿将那飞舞的瞬间留在手鞠上。以松叶绣铺底，在手鞠表面绣满纤细的绒毛图案。

p.16
睡美人

蔷薇花守护着在魔女诅咒中沉睡100年的公主的故事。蔷薇作为花芯，纺锤绣则表现层层叠叠的花朵。与素球的颜色交相辉映，请享受暗淡的粉红色调所带来的微妙视觉感受。

p.8
双生子

用纺锤绣拼凑出传统的七宝图案。完成这款用平绣、松叶绣描绘出花朵与蝴蝶的寓意吉祥的手鞠。它是祈愿幸福人生、饱含寄语的手鞠组合，作为节日的装饰或贺礼都很适合。

p.17
婴儿摇铃

放入守护着新生儿的摇铃。白色是世界上最适合新生儿的颜色，用纯洁无瑕的白线绣制蕾丝花朵，用松叶绣勾勒纤细的图案，完成具有刺绣感的作品。

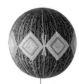

p.9
蝶之环舞

将传统的"枡"纹绕赤道一圈规律地排列，在分球线之间加上装饰线，蝴蝶在春雨中飞舞的景象便浮现在眼前。使用与季节相呼应的颜色，2个一组非常适合作为节日的装饰。

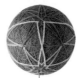

p.18
紫锥菊

这款手鞠以美洲原住民所重视的香草紫锥菊为灵感。在大地色的素球上用6种颜色的线勾勒出花朵的轮廓，再加入4种不同颜色的花瓣相互重叠。仿佛在整个手鞠上旅行一样，10种不同颜色的花连在一起，是非常有趣的绣制方法。

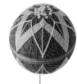

p.10
木兰花

在英国经常看到报春的木兰花，它的感染力和典雅的形态总是给人留下深刻的印象。学习基本的花朵绣制方法来表现这朵精巧的木兰花。作为"初试手鞠"的花，无论何时都应该是爱的存在。

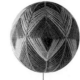

p.19
雪松

北极与南极每层绣线相互交错重叠的纹样，以此体验有趣的手鞠制作。用复杂的颜色来表现美国人称之为"生命之树"的雪松。最后加上分球线作为叶脉。

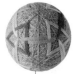

p.11
花吹雪

用三角形、方形及纺锤形等几何图案的组合来表现宣告春天已经结束的花吹雪那短暂瞬间的光辉。用明亮的颜色作为底色，规律地变化线迹来完成这个手鞠。

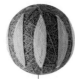

p.24
秋叶

将传统的纺锤绣横向并列排布成简单图案。用落叶色的线沿赤道一圈绣制纺锤形并排列整齐，最后拆除分球线，秋叶般不可思议的图案便清晰地浮现出来了。

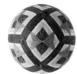

p.25
夜蝶

这是菱形与三角形规律地重叠绣制的手鞠。素球与菱形的绿色象征着森林或大海，紫色三角形象征飞舞的蝴蝶。最后在菱形中心露出素球的地方，将蝴蝶中间的分球线移除，令夜色成为主角。

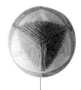

p.32
三角

规则地重复进行三角绣，逐层覆盖直至4种颜色的三角形完全被填满。闲置的彩色毛线大显身手，是在寒冷的季节想要动手制作的新型毛线手鞠。

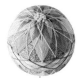

p.26
乒乓菊

将传统纹样八重菊改版。在八重菊上用千鸟绣点缀一圈。在北极面与南极面采用不同配色来绣制，根据季节更替变换花色，十分适合作为室内的小装饰。

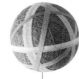

p.33
花环

把只做了卷绣的手鞠与常见的分球手鞠和素色手鞠组合在一起做成了花环。手鞠的尺寸、数量、颜色、组合方法都完全自由搭配。是适合现代生活的手鞠花环。

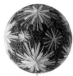

p.27
彼岸花

秋分时节，在田间小路尽头盛开着的彼岸花。用松叶绣笔直粗重的线条勾勒出神秘的身姿。在不分球的素球上自由绣满大小不同的彼岸花，映照出秋日的风景。

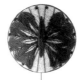

p.34
燕尾蝶

用传统技法的上挂千鸟绣和下挂千鸟绣来表现燕尾蝶神秘翅膀的图案。在常见的蝴蝶绣法上做减法，凸显黑白对比的摩登感。这是属于初学者也能轻松完成的耀眼夺目的手鞠装饰。

p.28
安娜贝拉

用十字的松叶绣将方形勾勒出花朵模样的手鞠。花瓣依偎着绽放，花团锦簇非常可爱，是以秋天的紫阳花为灵感制作完成的。

p.36
圣诞小物

将传统的菊花图案纵向排列的手鞠。在灰色素球上完成单色的花朵，花瓣的重叠处如同雕塑一般。与传统的圣诞装饰品很容易搭配，和素色手鞠一起进行装饰也非常棒。

p.29
帝王花

像竹篮编织纹路的传统笼目图案，表现了与帝王花相似的颜色和不可思议的花形。由2个正三角形上、下重叠而成的六芒星形，自古就有辟邪之意。

p.37
雪花

在德国有用麦秆制作装饰品的传统，引用麦秆编星的技法在手鞠上描绘出雪花结晶的图案。仅用白色和淡蓝色来表现在寒冷季节盛开的雪花，并用银色线勾勒。在松叶绣的基础上重叠绣制三角形。

p.32
棱镜

在使用毛线绣制的手鞠中用线量最少的就是棱镜。把各种颜色、不同大小的三角形相互交叠在一起，遍布手鞠的每一面。不同质感、不同风格的毛线混合起来一起用也非常有趣。

p.38
花园

小花在精巧的庭院里绽放的样子在手鞠上尽现。将本书中出现的14种花和蝴蝶的图案，像标本一样分别放入不同的分割面来展示。请用学过的技法一一填满它，创造出属于自己的花园。

p.32
钻石

用草木染色的毛线绣制的菱形与三角形相互交叠，钻石形状的花纹便浮现出来了。把这个花纹看成花朵，再搭配松叶绣的花芯便完成了。这是给毛线注入新生命的手鞠。

p.56
冰淇淋

这是完全沉浸于缠绕的快乐中的手鞠。根据草木染线的颜色来想象味道，一下子就做出了冰淇淋。如果把五颜六色的手鞠放在蛋筒上，想必谁都会露出灿烂的笑容。

安部梨佳(左) 泉菜穂(右)
Rika Stein Naho Izumi

在欧洲居住、在不同行业工作的两人，40多岁时共同创办了"TEMARICIOUS"品牌。安部梨佳主要负责手鞠与草木染的设计，泉菜穂负责生产产品，希望将众多跨越国境、文化、性别、年龄的手鞠创作者们聚集在一起。2021年，安部梨佳成立了"NONA"品牌，泉菜穂成立了"ENNESTE"品牌，这是她们各自的品牌。

艺术指导、设计	天野美保子
摄影	大森忠明
造型	铃木亚希子
妆发	AKI
模特	Alice Lab（STAGE）
制作方法撰写	大乐里美
排版	文化影印
校阅	向井雅子
编辑	望月泉
	大泽洋子（文化出版局）

·协助手鞠制作
佐藤裕己
藤原泰江
望月宏美
葭川梨江

·协助染色
泉 启介
中泽陆郎

·特别鸣谢
藤井志帆

·协助摄影
BOUTIQUES JEANNE VALET

图书在版编目（CIP）数据

草木染手鞠制作教程 / 日本 TEMARICIOUS 著；孙萌译 . —郑州：河南科学技术出版社，2023.12
ISBN 978-7-5725-1360-2

Ⅰ.①草… Ⅱ.①日…②孙… Ⅲ.①手工艺品－制作－教材 Ⅳ.①J539

中国国家版本馆 CIP 数据核字（2023）第 228997 号

出版发行：河南科学技术出版社
　　　　地址：郑州市郑东新区祥盛街27号　　邮编：450016
　　　　电话：（0371）65737028　65788613
　　　　网址：www.hnstp.cn
责任编辑：梁莹莹
责任校对：耿宝文
封面设计：张　伟
责任印制：徐海东
印　　刷：北京盛通印刷股份有限公司
经　　销：全国新华书店
开　　本：787 mm×1 092 mm　1/16　印张：6　字数：210 千字
版　　次：2023年12月第1版　　2023年12月第1次印刷
定　　价：49.00 元

如发现印、装质量问题，影响阅读，请与出版社联系并调换。